Maria N. SANTANGELO

LE RAPT DU FEU
Au cœur de la diaspora métallurgique

PEETERS

ISBN 90-429-1553-6 (Peeters Leuven)
ISBN 2-87723-837-7 (Peeters France)
D. 2004/0202/153

TABLE DES MATIÈRES

INTRODUCTION

On accrédite l'invention du feu aux archanthropiens d'Afrique, qui auraient colonisé l'Asie et l'Europe il y a deux millions d'années. Sans doute la découverte a-t-elle été fortuite, faite en frottant deux pierres pour façonner un outil; ce fut un cadeau de la divine providence. Le feu en effet n'existe pas en nature comme l'eau ou l'air, donc on l'a trouvé sans le chercher. Les singes supérieurs n'y songent pas. Même nous n'y songerions guère. Par ailleurs la foudre en tombant, embrase ce qu'elle percute et manifeste l'origine céleste des flammes. Pour cela Héraclite enseignait que le feu est le principe de toute chose: il vient du ciel, mais il habite la pierre et le bois, il brille de mille éclats dans les diamants. L'importance de cet élément a dû s'imposer surtout dans les contrées froides, pour se chauffer et cuire les aliments, mais lorsque Prométhée a volé le feu à Zeus, la terre avait tellement de fois tourné autour du soleil (ou le soleil autour de la terre, comme on croyait alors) que l'horloge de l'univers marquait désormais l'ère de la métallurgie.

Le mythe de ce premier homme qui n'est pas Adam a fait l'objet d'une tragédie d'Eschyle; on le trouve aussi chez les Dogon: l'ancêtre a volé le feu et installé la première forge.

La Genèse, qui évite autant que faire se peut toute référence au monde des mines et des forges, évoque tacitement en quatre versets l'essor de la métallurgie dans des circonstances peu banales: hommes, dieux et anges qui vivent ensemble, séduction tous azimuts des filles des hommes, géants qui en naissent — les mystérieux Néphilim, tandis que la Bible apocryphe avec Hénoch éthiopien va droit au but en disant de quoi un ange rebelle s'était rendu coupable.

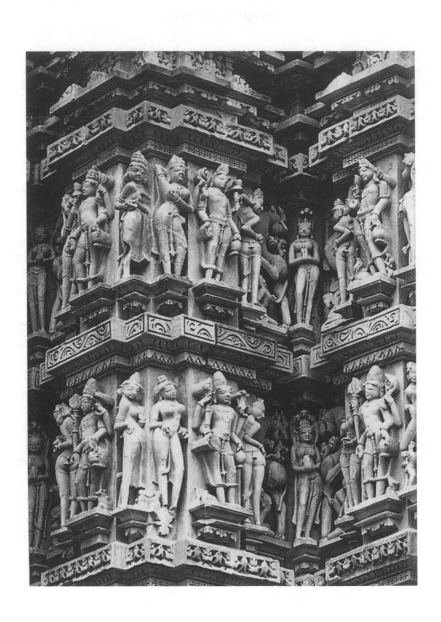

SOURCES BIBLIQUES

1) Extrait de la Bible de Jérusalem
Genèse 6,1-4

1) Lorsque les hommes commencèrent d'être nombreux sur la face de la terre et que des filles leur furent nées,
2) les fils de Dieu trouvèrent que les filles des hommes leur convenaient et ils prirent pour femmes toutes celles qu'il leur plut.
3) Yahvé dit: «Que mon esprit ne soit pas indéfiniment responsable de l'homme, puisqu'il est chair; sa vie ne sera que de 120 ans».
4) Les **Néphilim** étaient sur terre en ces jours-là (et aussi dans la suite) quand les fils de Dieu s'unissaient aux filles des hommes et qu'elles leur donnaient des enfants; ce sont les héros du temps jadis, ces hommes fameux.

2) Extrait de la Bible apocryphe de Daniel-Rops, Cerf-Fayard 1953
Hénoch éthiopien

ch. IV Or, lorsque les enfants des hommes se furent multipliés, il leur naquit en ces jours des filles belles et jolies;
et les anges fils des cieux les virent et ils les désirèrent; et ils se dirent entre eux: «Allons, choisissons-nous des femmes parmi les enfants des hommes et engendrons-nous des enfants»
…

ch. VII Ceux-ci et tous les autres avec eux prirent des femmes, chacun en choisit une …
(Elles enfantent les géants, qui s'entre-dévorent).

ch. VIII Et Azazel apprit aux hommes à fabriquer les épées et les glaives, le bouclier et la cuirasse et il leur montra les métaux et l'art de les travailler …
…

ch. X Le Seigneur dit encore à Raphaël: «Enchaîne Azazel pieds et mains et jette-le dans les ténèbres».
…

ch. XIII (Les anges demandent à Hénoch d'intercéder pour eux auprès de Dieu).

AVERTISSEMENT

Le mécanisme des étymologies est celui que j'ai exposé dans l'*Alphabet Magique* (1992) complété par le *Berceau des Phéniciens* (à paraître):
chaque fois qu'on inscrit un mot, par exemple un *totem*, dans une forme lunaire, on a un *logo*, adopté par une ethnie qui l'emploie pour nommer ses découvertes, des animaux, des arbres, à mesure qu'elle invente ou se déplace.

LES NÉPHILÎM
de Genèse 6,1-4

Les grilles du jardin d'Eden s'étaient fermées depuis longtemps sur le dos du premier couple, le serpent avait quitté l'arbre aux pommes d'or et glissé, volute après volute, dans un trou caché.

Derniers témoins de l'ère Paradis Terrestre, les Kérubins avaient rengainé leurs glaives et cessé de faire le guet.

Entre Gen. 3,24 et 6 la semence d'Adam s'était dispersée sur la terre, et les anges, les fils de Dieu qui avaient choisi le célibat pour pratiquer l'ascèse, contemplaient la création sans se mêler aux hommes. Jusqu'au jour où ils décidèrent de vivre autrement.

Selon S. Justin leur péché consista dans les rapports sexuels avec les femmes appartenant à la race humaine. Ils en eurent des enfants appelés Démons. Mais qui sont ces anges, ces filles des hommes, et ces démons-néphilim?

Le rédacteur biblique parle de «fils de Dieu» — dans Hénoch éthiopien et certains codes de la Septante on trouve les anges. Par rapprochement à Job 38,7 où les benêy Elôhîm acclament rituellement Yahvé-roi, aux Psaumes 103,19-20 et 148,2 où les anges ont une fonction liturgique, au Ps. 29,1 qui invite les fils de Dieu à rendre à Yahvé gloire et honneur, on a conclu que ces êtres divins forment la cour céleste de Dieu, ou qu'ils sont ses vassaux à l'image de l'Empire Perse divisé en satrapies soumises au Grand Roi (André Caquot, Chap. Anges et Démons en Israel, page 138, dans «Génies, Anges et Démons» Seuil, 1971).

A cause du contexte mythique de ce récit j'avais donné, à la page 147 de l'Alphabet Magique, une interprétation conforme à une pensée primitive, toute dépendante de la causalité astrale: les anges étant les étoiles, les filles des hommes se croient enceintes de leurs œuvres. De cette manière nous ne saurons jamais de qui il s'agissait; l'identité des pères des géants nous échappera toujours, ces géants auxquels on

érigeait des statues colossales, à la manière de Bouddha. Les anciens représentaient les dieux beaucoup plus grands que les rois ou les pharaons, qui à leur tour surpassaient leurs sujets et leurs femmes. Or si les héros en question étaient des demi-dieux, cela devait se voir dans les images. Réciproquement, si les sculpteurs et les peintres donnaient normativement de grandes dimensions aux dieux et aux rois, c'est que par tradition les ancêtres illustres, dont on vantait la paternité ou la maternité divine, avaient dû dépasser par la taille leurs courtisans.

Les filles des hommes, pour libertines qu'elles fussent et éprises des étrangers qui contrôlaient le terrain, n'en imputaient pas moins chaque nouvelle grossesse aux astres, à l'esprit-saint ou aux dieux des olympes qui se déguisaient pour les séduire, ou qui étaient eux-même les victimes de la séduction féminine.

Des êtres célestes et des femmes terrestres ont procréé les démons, voilà le péché dénoncé par Justin. Les démons et démones babyloniennes aussi figuraient comme progéniture du couple Ciel-Terre. La Genèse toutefois ne qualifie pas cette descendance de démoniaque; elle la rattache à la race des géants en ajoutant même qu'ils sont les héros fameux. Ce sont les apocryphes de l'Ancient Testament (Hénoch éthiopien et slave) qui la diabolisent sans doute pour la mettre en opposition aux anges, car les écritures apocryphes cultivaient l'Angélologie et donc aussi la démonologie. La tradition indo-européenne est plus fouillée et même contradictoire: certains géants résistent aux dieux, mais sont battus en brèche et jetés dans le Tartare; d'autres sont par contre les alliés de Zeus. Les cyclopes par exemple, géants monstrueux enfantés par Ouranos et Gaïa (c'est-à-dire le Ciel et la Terre) sont les forgerons de Zeus pour lequel ils fabriquent foudres et éclairs destinés aux Titans, selon la Théogonie d'Hésiode. Suivant d'autres versions, ils sont les forgerons d'Héphaïstos et habitent dans les forges souterraines, au creux de l'Etna en Sicile, où ils produisent un tintamarre assourdissant qu'on entend de loin.

Le thème légendaire de la lutte des dieux contre les géants est utilisé symboliquement dans la frise du grand autel de Zeus à Pergame pour rappeler la victoire des rois pergamènes sur les Galates.

La victoire d'Athéna, championne des dieux olympiens, sur les Géants était tissée sur un péplos offert par les athéniens à leur protectrice, d'abord annuellement, puis tous les cinq ans depuis Pisistrate, en occasion des fêtes Panathénées.

Etant donné la culture classique des rédacteurs de la Genèse, il n'est pas étonnant qu'ils aient songé à placer l'événement fondateur de la race humaine dans un endroit qui ne doit rien au hasard, puisqu'il précède le récit du Déluge, tout comme dans la mythologie grecque: à la tête de l'humanité on trouve Deucalion, fils de Prométhée, et Pyrrha, paradoxalement confrontés à une autre race d'hommes, ceux de l'âge du bronze.

On repère donc dans les différentes traditions de quoi comparer les géants, tantôt alliés de Zeus, tantôt lui désobéissant, cf. le mythe de Prométhée. Mais sur les «hommes» et leurs filles, il faudra chercher recours dans les méandres de l'étymologie.

Le rédacteur biblique a conscience de parler d'une époque qui échappe à ses archives. Par le «temps jadis» du verset 4 il nous fait glisser vers une ère des plus archaïques: le tabou sexuel paraît inconnu aux hommes, car leurs filles, selon certaines versions et Hénoch éthiopien, étaient belles — n'étaient pas encore voilées.
Mais les anges — rouspétaient les hérétiques samaritains en faisant écho à 1 Cor. 11,10 de S. Paul

> «voilà pourquoi la femme doit avoir sur la tête un signe de sujétion, à cause des anges»

à confronter avec Irénée, Contre her. I,8,3 — ont décrété arbitrairement les lois morales dont il faut se libérer, car leur but était de réduire les hommes en esclaves (Irénée, I,23,3).

La nudité «héroïque» de la sculpture grecque confirme l'ignorance ou le mépris qu'avaient les héros légendaires, tels les Néphilim, pour les lois morales établies par leurs pères, les fils de Dieu qu'Hénoch éthiopien (chap. VI-XV) assimile aux anges, tout comme certains codes de la septante.

Cependant, la version de Genèse 6 ne s'accorde pas avec une culture de limon et de lianes, et découvre plutôt des arguments en faveur des «hommes» perçus comme métallurgistes à tunique ou chemise brune.
Selon cette lecture, les anges épousaient les filles des hommes parce qu'elles leur convenaient, par ex. parce qu'elles leur donnaient accès à des ressources minérales cachées, telles les Valkyries qui détenaient

l'or du Rhin. Les femmes forgeronnes sont représentées par Médée, ou par Balkhis reine de Saba (Coran, Surate 27) et dont le nom signifie *Khalube* et surtout angl. *black*, noir (couleur assignée à la profession).

Cela peut avoir impliqué une (més)alliance, mais aussi l'asservissement des «hommes». Je reviens à la mythologie grecque des géants et aux rapports entre les dieux et les hommes; ce qui les distinguait, écrit Pierre Grimal dans la Mythologie Grecque, Paris, PUF, 1980, à la page 38, c'était la liberté des premiers, tandis que les mortels travaillaient pour eux en condition d'esclavage.

C'est en effet à l'essor de la métallurgie que fait allusion Hénoch éthiopien, qui est le seul texte, à part la Genèse, à parler des Néphilim; on arrive à la même conclusion en méditant les légendes des héros rapportées par Hésiode et les tragiques grecs, ou en analysant les mythes nordiques.

Hénoch éthiopien évoque l'art de travailler les métaux lorsqu'il est question, au chap. VIII, des Néphilim, définis comme les mauvais esprits des géants enfantés par les anges et les filles des «hommes», qui étaient belles (chap. VI); ils étaient carrément les Démons pour la version slave (chap. XVIII). Dans la mythologie crétoise on diabolise les Curètes, qui ont inventé l'usage des armes de bronze. A ce qu'il paraît, les démons devinrent cannibales (ch. VII,2; à leur décharge, Hénoch éthiopien les dit affligés d'une faim monstrueuse) et ne le sont pas moins dans le folklore: les contes populaires (Andersen etc.) les dépeignent comme de méchants hommes qui mangent les enfants, les Ogres par exemple, qui s'enracinent chez les Hongrois (ougro-). Leurs bottes «des sept lieues» seraient les premiers skis du Maglémosien. Des hommes aux mœurs cannibales, Marco Polo affirme en avoir rencontrés à Sumatra.

Il y a un éclairant parallélisme entre la tradition apocryphe et la tradition grecque; à l'ange rebelle Azazel qui apprenait aux hommes l'art de travailler les métaux (ch. VIII) correspond chez Eschyle le Titan Prométhée, puni pour avoir voulu aider les hommes en leur donnant le feu «organe de tous les arts» (Prométhée enchaîné, I). Azazel également fut enchaîné pieds et mains et jeté dans les ténèbres (ch. X). Et tout comme les anges demandent à Hénoch d'intercéder pour eux auprès de Dieu (ch. XIII), ainsi pour Eschyle cette mission de médiateur est dévolue à l'Océan qui s'offre à calmer la colère de Jupiter: en vain, car ses paroles, une fois proférées, s'accomplissent toujours.

Les ordres de Dieu seront exécutés par Raphael, les ordres de Zeus par Vulcain.

L'épisode préfigure les trahisons qu'entraîneront des inventions de plus en plus meurtrières, lorsque le rebelle change de camp et communique à l'ennemi, ou à de potentiels alliés du troisième monde, les formules secrètes du rayon de la mort. Il s'agit du même problème alarmant que suscite la prolifération des armements nucléaires.

L'épisode de Gen. 6,1-4 est placé avant le Déluge qui est la matérialisation du courroux divin et remonte aux débuts de la métallurgie, au vol du secret de fabrication, à l'esclavage d'une partie de l'humanité.

Les chap. 65 et 66 d'Hénoch éthiopien contiennent l'annonce du Déluge après la déchéance des anges, leur punition pour avoir enseigné aux hommes l'usage des métaux (ch. LXVII,4: montagnes d'or, d'argent, de fer, de métal fondu et d'étain).

Selon les mythes grecs (Théogonie d'Hésiode), les Titans formaient une confrérie de guerriers qui surgissaient tous armés de la Terre, Gaïa. C'est une allusion aux armes, qu'ils fabriquaient dans des antres occultés. En dépit de la force et la taille surhumaines qu'on leur prêtait, Phidias ne les caractérise pas ainsi, mais bien par un armement particulier. Ils étaient des dieux eux-même, mais de la génération qui précède les Olympiens.

Dans la mythologie germanique les Titans, qui sont les Teutons, sont massacrés par le dieu Thor (Donar, cf. all. Donner, dieu de l'orage, dieu-forgeron qui suscitait, avec son marteau, des tonnerres et des éclairs).
Dans un cas comme dans l'autre, le justicier est un dieu de l'orage.

Le verset 3 de Gen. 6 nous donne un exemple de paraphrase, procédé rabbinique que l'auteur applique ici pour adapter des mythes grecs au contexte biblique. En limitant la vie à 120 ans (le maximum accordé aux meilleurs, par ex. Moïse) il faut comprendre que les êtres spirituels étaient doués d'une éternité innée comme leur père, mais en se commettant avec les filles des hommes, créatures éphémères, ils sont devenus moins immortels, des demi-dieux seulement. Eusèbe, Prépar. Ev. I,9,10 puise aux mythes tyriens en rapportant qu'après la

création du monde vint une race de demi-dieux, puis de géants qui ont inventé tout ce qui est utile à l'humanité, mais aussi légué à nous autres leur nature définitivement mortelle, titanique. La tradition hindoue croit savoir que pour devenir immortels il faut boire le nectar, qui veut dire boisson, cf. all. Getraenk, angl. drink.

Le cocktail doit obligatoirement contenir une part de vin ou alcool, vecteur de l'immortalité donnée en échange du sacrifice suprême.

Tous les douze ans sur le Gange, au pied des monts Shiwalik, déferlent à la ville sainte de Hardwar des millions de pèlerins pour commémorer la lutte titanesque des dieux et des démons, dont l'enjeu était l'immortalité.

Certains courants spéculatifs ne se sont pas résignés à cette perte d'immortalité, ressentie partout où le mythe des Géants introduit la création de l'humanité, par ex. chez les Grecs. Un de ces courants est l'Orphisme, centré sur le culte des ombres, car Orphée = un des Réphaïm phéniciens qui sont les ombres (selon Deut. 3,11 ils devaient être des géants, tel Og roi du Bashan). On a là un type de survivance assez peu réjouissante: vie souterraine privée de lumière. La religion orphique n'y est plus tenue. Ce qui l'agace, c'est le corps prison de l'âme. Les dieux olympiens étaient éternels, les hommes sont mortels étant nés des cendres des Titans foudroyés par Zeus pour une faute commise. Pour sortir la condition humaine de sa finitude, la pensée orphique a souligné l'origine astrale de l'âme dans des poèmes et des incantations: prisonnière du corps périssable, l'âme doit s'évader par les purifications, l'ascèse ou la transmigration.

Voici donc ce que nous savons des Néphilim. Mais il y a plus: le nom légué par la tradition n'a d'autre étymologie que leur filiation directe des Nymphes — les épouses (des anges), cf. lat. nub-ere, et comme telles elles sont des femmes voilées. Dans la terminaison en -im il ne faut pas voir un pluriel, mais plutôt la récupération de *m* infigé dans *ny-m-phe*. La même chose est vraie pour Elohim qui n'est pas un pluriel, mais la métathèse de Michel, l'ange préposé à Israel.

Les filles des «hommes» deviennent, à partir de la séduction, les nymphes, créatures semi-sauvages dans la mythologie grecque, mais civilisées après le mariage[1].

[1] André Chouraqui écrit au sujet de Gen. 6,4 dans le Ier tome de *l'Univers de la Bible* (Paris, 1982) que les Néphilim pourraient s'expliquer par le verbe *n ph l* = tomber, indiquant par là qu'il s'agit d'une race décadente. En même temps, je corrige mon

Elles ont joué un rôle non seulement là où s'est produit le péché des anges, mais aussi dans des mythes aryens; Pururava et la nymphe Urvasi (Rig Veda X,95) sont considérés les ancêtres des Alia, les aryens; les Lacédémoniens (Héraclides comme les *Alcméonides* d'Athènes, Hercule étant le fils d'Alcmène et petit-fils d'Alcée) se réclamaient de Zeus et d'une nymphe; Argos enfin procédait de Zeus et de la nymphe Niobé (ce qui est un pléonasme); Chiron, le plus célèbre des centaures, avait Cronos pour père et une océanide pour mère. Les nymphes ont été introduites aussi bien dans la création argienne que dans la thessalienne qui remonte à Deucalion et Pyrrha par Doros et frères.

Les nymphes, dans le contexte de l'essor de la métallurgie sont un élément tellement incontournable, que le poète tragique Eschyle les a réclamées autour de son héros, en les faisant voltiger, demi-nues, comme des oiseaux au-dessus des rocs escarpés où se trouvait enchaîné le malheureux Prométhée. Il s'agit le plus souvent de nymphes marines, filles de Nérée, de l'Océan, de Thétis, comme les Apsaras ou les Sirènes, ou la Lorelei qui attendait le coucher du soleil pour sortir du Rhin et passer un peigne d'or dans sa chevelure aux reflets cuivrés; comme les Sirènes, elle attirait par ses chants les pêcheurs vers la mort.

Le nom des Néphilim aboutit sous terre, à l'Enfer scandinave: le Nephlein. Quelque part, sur cet itinéraire et ses bifurcations, tours et détours, embranchements se situe le berceau de la fusion des métaux, unique et diffusioniste. On rencontrera alors non seulement des géants, mais aussi des nains cupides d'or et autres richesses souterraines, les Nibelungen, vaincus par Siegfried (on dit que les Bourgondes en ont pris le nom).

Tout particulièrement, les régions scandinaves sont le domaine des Elfes; celui qui a un cœur d'enfant les verra danser des rondes à l'orée des bois. Ils sont les gnomes de la Sverige ou de la No-rvège[2] (cf. all. Zwerg), c'est-à-dire, par métathèse des gnomes, les Mong-ols (je ne saurais pas dire lequel est dérivé de l'autre), ou les Eskimo dont les

interprétation des Néphilim, Népal, Nibelungen, Néphleïm à la page 123 de l'Alphabet Magique.

[2] La contraction «Norge» se retrouve dans la Groen-lande. L'interprétation d'une île verdoyante, green, demande beaucoup d'imagination.

enfants présentent la tache mongolique (tache bleue ou grise au bas du dos qui disparaît avant l'âge de 5 ans). Le berceau des Eskimo était sans doute le Sikkim, aujourd'hui incorporé à l'Union Indienne, tandis que la Laponie se rattache au Népal. Dans ce dernier pays, la population a comme composante principale les Newars qui sont, selon la tradition, les premiers habitants de la vallée de Kathmandu et qui parlaient le newari, la langue du peuple, alors que la haute société, les prêtres, se servaient du sanscrit. L'écriture *pali* renvoie au Né-pal. La ville sainte de Varana-si (= newar, aujourd'hui Benares) est en face, de l'autre côté du Gange. Le point de départ de la légende concernant les Nibelungen, brodée dans les sagas nordiques est la défaite que les Huns ont infligée aux Burgondes germaniques à Worms (436). Le roi de ceux-ci a été tué par le roi des Huns qui en épouse la veuve Gudhrum: autant nous apprend le *Chant d'Attila* du IXᵉ siècle. La *Chanson des Nibelungen*, du XIIᵉ-XIIIᵉ s., et poèmes et mélodrames ultérieurs entretiennent la légende qui aboutit à la *Tétralogie* de Wagner.

Malgré ces dates récentes, la composition remonte à des traditions bien plus anciennes concernant l'inimitié entre la race jaune (provenant par un chemin qu'on peut localiser au nord de la Russie) et les hommes blancs dont l'Europe septentrionale était le berceau.

L'autre source qui mentionne les Mongols sous le nom des gnomes est la Kabbale.

De toute façon le vocable «homme» est le même en sanscrit: *nara*, et en grec: ἀνήρ — ἀνδρός avec *d* infixe génitival, qui est à la base de la dynastie indienne Andhra, étymologiquement *noir*: si bien que le dieu de la foudre Indra se présente comme le fils de Nara et d'Iran. Un site historique japonais porte également ce nom, tandis que Rana est un clan népali qui exerça le pouvoir pendant un siècle, en rivalité avec la famille régnante actuelle, les Shah. L'ère Rana prit fin il y a un demi siècle seulement.

Nara, Narayan, Nehru, Rana, Aaron sont des rappels récents des «hommes» évoqués par la Genèse.

Si ces noms prennent le préfixe B, ils brunissent, tels Brenn, chef celte, Oberon, roi des Elfes, Ruben anagramme de l'ancêtre hittite Labarna. Ce dernier était considéré le prototype de monarque et s'écrivait aussi T-labarna parce que les Hittites préfixaient souvent T aux noms des rois: Te-lepinu, Tu-dhalija (qui rappelle le golfe d'Adalia

et le métallurgiste phrygien Délas en Pline, VII), Tu-shratta, le roi de la ferraille (all. Schrott).

N.B. Chez nombre de peuples et mentalités, la croix que T représente est synonyme de mort, et on évite de l'inscrire ou même de la prononcer cf. Berceau des Phéniciens, chap. Sidon; mais d'autres la voient comme une balance et la dessinent avec des poids suspendus; cela convenait surtout aux rois qui faisaient commerce de matières premières. Chez eux, T sera préfixé en tant que balance, et sur cette lancée, en tant que l'Ourse qui a la forme de la balance en Extrême Orient — cela devait être le point de vue des Atlantes et leurs colonies, cf. grec τάλαντον = balance (Berceau des Phéniciens, chap. Byblos-Crète) et sanscr. thula. La Thulé berceau de la race blanche est cette même constellation.

Cette approche permet de lire en termes de *rebus* le nom de l'ancêtre des forgerons, Tubal Caïn (Genèse 4,22):

Tu-Balcaïn.

De même, la progéniture du premier couple

Abel et Caïn

renvoie fort opportunément au berceau des Hittites «Balcaïn», qui devait s'écrire, en grec: Βαλκαν — avec *i* en fonction de pluriel comme on le voit dans Θρακη (Thrace = Turquie, Türkei) et dans Ba-i-kal (point d'origine ou d'arrivée des Balkans?).

Ce binôme composé à partir de deux frères fictifs se trouve aussi à l'endroit des enfants de Joseph (= Moïse): E-phraïm et Manass-é = franc-maçon (avec m = ng/nc), ou plutôt «franc-maçonnerie» à cause de l'article fém. η en entrée et sortie.

A ce temps-là, la péninsule était mentionnée comme Thrace, ou Monts Rhodope; la Bible, comme on voit, connaissait déjà la dénomination moderne.

Pourquoi on nous présente un berger et un agriculteur? D'abord à l'époque d'Adam et Eve on est censé être à la culture des sols et à l'élevage; pas encore à la métallurgie. Néanmoins l'un des deux frères, Caïn, signifie, et était, forgeron. Une jalousie des agriculteurs pour les pasteurs n'est pas vraisemblable; normalement c'étaient ceux-ci qui convoitaient les richesses, les maisons, les commodités des premiers.

Je suppose donc que l'agriculteur cache le forgeron, et qu'on s'est entretué au sein d'une confédération de bergers et de forgerons, dont

l'ancêtre, dit la Bible, était Tubal-Caïn. On pouvait d'ailleurs être les deux à la fois, comme le Cyclope Polyphème.

Cet épisode sanglant accable le clan des forgerons, mieux armés et couverts par le pseudonyme Caïn, et honore le clan Abel (Genèse 4,1-12).

Puis un autre rédacteur, à partir du verset 13, fait intervenir la miséricorde de Dieu en faveur de Caïn par un signe ou un tatouage qui le préservera des persécutions. Caïn quitte les Balkans et traverse les Dardanelles où la tribu de Zabulon (T-sabulon[3], d'où sortira le roi Suppiluliuma) fondera Istanbul. Le chaudronnier errant met son savoir-faire au service des hittites en Anatolie: ensuite on le trouve dans le Royaume du Nord (Israël), tribu de Dan si Dan = Nod du v. 16, à l'est d'Eden qui est le Jardin, donc à l'est du fl. Jourdain, dans l'anc. Test. hajjarden, en chaldéen: jardena et jordena.

Sur l'origine des Hittites on lit couramment que leur aristocratie militaire est arrivée effectivement de la Thrace et l'Hellespont; or le calembour balkanique m'amène à préciser que des Balkans sont sortis leurs forgerons, ou leur rois-forgerons comme Labarna. (Sur l'identité Hittites-Judéens j'ai écrit dans *Les Rois Pasteurs — Histoire du peuple hébreu*, Leuven, Peeters, 1994).

Comme d'habitude et dans le style des récits bibliques, toutes les précautions sont prises pour masquer les noms propres et les toponymes, *a fortiori* celui d'où provenaient les forgerons, tant prisés que les Philistins après leur victoire sur les Israélites leur défendaient d'en avoir de propres. Pour déchirer le voile de mystère, les Séleucides ont demandé la traduction de l'Ancien Testament, connue comme la Septante, pour essayer de comprendre qui étaient vraiment les Juifs et d'où ils venaient.

Bien que «balcan» soit un mot turc signifiant «mont», on dirait que les Hittites l'aient connu bien avant… Par ailleurs, appeler une région par le simple nom générique de mont n'est pas une hypothèse très brillante. C'est pourquoi d'autres étymologies sont envisageables pour les Balcans, par exemple caball-us, ou la couleur noire des forgerons, angl. *black*, d'autant plus que la Mer Noire les borde, permettant des échanges avec le Chersonèse ou la Colchide où les matières premières

[3] Les Pulusatu (Philistins) s'y rattachent. Les Byzant-ins aussi.

transitant sur les rivières changeaient de main sur les ponts et pilotis érigés dans les marécages (palus Méotis etc.).

Bien que la tentation soit grande d'entendre par *black* ou *nara* un signalement épidermique, accompagné d'une allusion somatique (rhino-, narines pour le nez épaté, à l'instar de chamite et camus), je dois préciser qu'avant tout le noir est la couleur de catégorie des esclaves — l'un n'excluant pas l'autre toutefois.

En plus de s'emparer des richesses du sol autrui, les fils de Dieu ont résolu le problème du travail par l'asservissement des «hommes». Le service dans les mines et les forges n'étaient pas une partie de plaisir, pour laquelle on trouverait des volontaires. Il fallait astreindre les populations locales, ou celles qu'on déportait, et s'il y avait des récalcitrants, on les damnait aux travaux forcés à perpétuité dans un Enfer situé dans les tréfonds de la Terre.

Dans le *Berceau des Phéniciens* et un autre ouvrage à paraître le moment voulu, j'ai montré tous les tenants et les aboutissants des couleurs appartenant aux castes, dont le noir ou le brun m'intéresse ici tout particulièrement puisqu'il s'applique au début du chap. 6 de la Genèse.

Les Newar sont les *nara* avec l'infixe de filiation W ou Ⱶ qui ressemble à F, c'est pourquoi les noms de famille russes se forment indifféremment avec -ov ou -of en désinence.

Avec simplement Γ, cf. désinence en -go en russe pour le génitif, ce radical devient en Afrique le Ni-gé-r(ia), entre le Canada et les Etats-Unis le Niagara, en lat. l'adj. niger, et sans infixe du tout on a Nérée et les nymphes Néréides, les Erynies nées de la Terre fécondée par le sang d'Ouranos, ainsi que, dans Hénoch slave, Nir frère de Noé.

Cet Ouranos mis à la tête de la théogonie grecque n'en reste pas moins un Nara, un homme, qui obligeait ses enfants, les Cyclopes, à travailler sans répit dans les mines, une lampe ronde nouée sur le front ou accrochée au casque.

En tant que Népalis, les Newar pouvaient être perçus comme noirs par les maîtres de forge blancs, mais avant tout ils étaient des esclaves. L'analogie avec les indiens et l'all. *Diener* est éloquente. La main-d'œuvre astreinte aux mines était formée soit d'indiens, soit de visages plats aux yeux bridés, cheveux noirs et lisses, peau plus ou moins foncée des sino-tibétains ou des mongols.

Le terme générique d'homme s'applique à des asservis, comme les Liti et l'all. Leute, russe liudi à cf. à grec δοῦλοι.

Le singulier aussi, russe tcheloviek, n'arrive pas à cacher l'esclave.

L'all. Mensch s'enracine apparemment chez les Mandchous; sans être péjoratif, il est par rapport à Mann ce qu'est homo par rapport à vir, ou ἄνΘρωπος par rapport à ἀνήρ: une personne asexuée. (En sanscrit, aussi, nara est le mâle, nārī la femme). Dans le code d'Hammourabi, en langue babylonienne, le fonctionnaire et serviteur de l'Etat est un muskenum, à cf. à russe muj-tchina.

Au Népal les Newars, qui se repliquent dans Navarra, Verona, Ravenna, Novara, Hannover, s'exprimaient dans un langage vernaculaire par opposition à celui parlé par les anges (Paul, Galates 1,8) et à la langue des dieux (probablement le sanscrit) mentionnée par Homère, Odyssée, au regard d'Hermès qui appelle «molu» l'antidote à la drogue de Circé: une racine médicinale, au vu du «mūla» sanscrit.

Varuna était le dieu newar avant d'entrer dans le panthéon védique comme souverain céleste qui préside aux Kshatriya et à l'initiation royale. Ravana est démonisé et battu par le héros du cuivre, Rama, et du marteau: Hammer en all. et angl. d'où on déduit le métal qui le compose: rame.

Le traitement des minérais pour en extraire le métal brut se déroulait dans des ateliers dits ἐργαστήρια (it. ergastolo: travaux forcés à perpétuité). On ne comprend pas l'association du feu et de l'Enfer sans passer par la préhistoire de la métallurgie. Les Manuscrits de la Mer Morte (Règle, IV) mentionnent le feu de la fosse infernale, le feu des régions ténébreuses. Hénoch, ch. X, promet le brasier comme châtiment, ou l'abîme de feu. Les Néphilim, aux dires des Scandinaves, habitaient en Enfer, le Néphlein, c'est-à-dire les forges enterrées.

La littérature chrétienne revendique cette forme de châtiment: dans l'Evangile de Matthieu, 18,8 Jésus dit «le feu éternel», et dans la parabole du filet (ibidem, 13,49-50) «les anges sépareront les mauvais... et ils les jetteront dans la fournaise de feu...». La présence des anges est associée à l'Enfer des métallurgistes; ils y sont tantôt comme aides du Seigneur, tantôt comme anges rebelles, en Irénée par ex. (Contre les hér. I,10,1):

«Les Christ enverra les anges apostats au feu éternel».

Grâce aux Nymphes, nous pouvons définir les héros du moins du côté maternel, en sachant que leurs pères étaient des «hommes» qui

travaillaient pour des maîtres; mais nous ignorons tout du côté paternel (ces fils de Dieu, ou Anges, ne correspondent à rien et on ne dit pas d'eux qu'ils étaient des géants). Le nom grec des géants, γίγ-ας, paraît renvoyer à cet endroit de l'Albanie (= Liban, Nibel-ungen) où l'on parle *gege*.

A la cour de la reine lydienne Omphale nous en trouvons un: Gygès. Malgré la présence des Teutons en leur sein, les Allemands ne se servent pas du terme «Titan» pour désigner les géants, mais de *Riese*, qui pourrait renvoyer aux Russes, mais aussi aux Reza persans (Pahlavi étant un nom de couronnement), qui se distinguaient par une taille au-dessus de la moyenne; ils se servent aussi de *Hüne* reçu par les Huns, qui sont différents des Mongols et sont mentionnés pour la première fois dans les sources occidentales vers 170 de n.ère comme Khunoi: après une première scission entre occidentaux et Hephtalites, ce peuple s'est dilué et aucune trace ne reste de lui, si ce n'est le sens de «géant» et de «hardi» (all. Kühn) gardé dans le fonds lexical allemand.

La diaspora métallurgique a laissé des traces en bordure de la Bohème où s'élève la chaîne Krkonose, all. Riesengebirge ou Monts des Géants.

La Valachie, l'adj. russe velikhi (grand) et peut-être les Valkyries localisent les géants protagonistes de la découverte des métaux en terre russo-roumaine. Le fait que leur éponyme est un dieu souterrain, ctonien, un Volcan (aux ordres de Zeus, lui-aussi d'ailleurs tapi au creux de l'Etna) dénote que c'est en observant les éruptions volcaniques et les métaux en fusion vomis avec la lave, que les géants ont conçu l'idée d'utiliser le feu pour dégager le minéral. Les Néphilim en particulier ont forgé pour des roches feldspathoïdes la néphéline. La chaudière convient aux forgerons tout en étant également un terme volcanologique.

Le gigantisme des héros toutefois pourrait s'expliquer par les grandes dimensions des statues censées les représenter: la plus grande devrait être celle trouvée à Tanis et qui mesure 25 m. Amenophis-Memnon atteint, assis et sans compter le socle, environ 15 mètres. Ramsès II mesure couché 13 m à Memphis; ses statues d'Abou Simbel doivent être du même ordre.

Akhnaton ne fait que 4 m dans le temple d'Aton à Karnak. Pépi I (VIᵉ dyn., moitié du III Millén.) a été portraité en cuivre martelé plus

grand que nature, moins imposant cependant que le Colosse de Rhodes aussi en cuivre (33 mètres).

Les colosses pascuans — des têtes quatre fois plus grandes que nous — appartiennent à la même catégorie d'idoles tutélaires à la «taille héroïque», comme quoi les Néphilim ont fait le tour de la terre.

Parmi les fondateurs d'une religion nouvelle, Bouddha est celui qui a été le plus magnifié dans la statuaire. Sa taille héroïque et la présence des nymphes, les Apsaras, dans les grottes des sanctuaires qui lui sont dédiés visent à l'associer malgré lui aux géants de la métallurgie et ses mythes.

Ce que nous savons surtout sur les héros, c'est qu'ils se sont révoltés contre Zeus, auquel ils préexistaient, parce qu'ils ne voulaient pas se soumettre à un monde réglé par des lois.

Ils préféreraient vagabonder plutôt que s'intégrer. Platon, dans Lois III, 701 b, c, écrit que la race titanique refusait l'obéissance aux lois et aux parents, méprisait les dieux et les serments.

Dans ce contexte de révolte il faut insérer le forfait d'un des Géants, ce Prométhée chanté par Eschyle, qui a dérobé le feu, agent indispensable pour gagner le minéral, et les secrets techniques (Hénoch éthiopien accuse l'ange rebelle Azazel d'avoir *vendu la mèche*, c'est le cas de le dire).

Le péché originel, dans le monde gréco-romain, n'était pas le vol du fruit, mais du feu, ou parfois du marteau comme celui de Thor volé par le géant Thrym (en métathèse: Mars-Martis). Qu'on ne se goure cependant pas sur ce feu tant convoité: son enjeu n'est pas la cuisson des aliments, mais l'obtention des températures de fusion.

Au rang des Géants figurent les Cyclopes, artisans des foudres pour le compte de Zeus: Argès, Stéropès et Brontès aux noms évocateurs d'orages et de grondements de soufflets; ils ont fabriqué aussi l'arc d'Apollon, la cuirasse d'Athéna etc. sous la direction d'Héphaïstos dieu-forgeron. Ce dernier nom pourrait être la translittération, pour le récupérer au service de Zeus, de l'adversaire par excellence, Typhon alias Seth, qu'on dépeint par ailleurs laid et boîteux, et plus grand que les Géants. Il se mesura corps à corps avec Zeus et le tua, aux confins de l'Egypte. Puis Zeus ressuscita et l'écrasa sous la masse de l'Etna.

Le périple asiatique de Typhon est défendu par Taïwan et les typhons des mers de Chine. La Bible l'a introduit dans la descendance de Noé comme Japhet, l'équivalent de Ptah en Egypte où l'histoire du déluge n'est pas connue; en tant qu'inventeur des techniques et patron des artisans, les Grecs l'ont assimilé à Héphaïstos. Même Jupiter se laisse réduire à Ptah et Typhon, tout en pouvant être le père (pater) ou l'oiseau (pter, ac-cipiter).

Selon Genèse 6,4 les héros étaient sur terre en ces temps-là, et même après, mais le chap. XVI d'Hénoch les donne pour morts, de même qu'Hésiode présentant la race des hommes de bronze comme de grands et terribles guerriers qui s'entretuaient jusqu'au dernier. Mais le pire devait encore venir: une cinquième race a fait suite, celle du fer, si dépravée qu'Hésiode aurait préféré être né après, ou mort avant. Combien d'autres Grecs après lui n'ont-ils pas regretté l'âge du bronze, ère des héros! Dracon, au VIIe s., a rendu leur culte obligatoire.

En songeant à fr. airain (cuivre) et à l'angl. iron, fer (qui se pronnonce presque comme airain), on est légitimement tenté d'établir le lien entre ces métaux qu'on cherchait entre l'Indus et le Gange, et les populations locales qu'on allait exproprier d'abord, puis exploiter tout autant que les gisements pour le meilleur profit de la «race des seigneurs», dans ce cas les Aryens. Ainsi l'ethnonyme Iran qu'on explique comme Aryen n'est rien d'autre que l'iron, voire *les nara* (*i* étant un marque-pluriel préfixé, cf. grec oi, it. i et angl. the-i). D'autres toponymes à rattacher au fer (iron) ou aux Nara sont Oran, Irun, le lac Inari en Laponie. Ces deux derniers sont plutôt «les Nara», le premier le «iron». Le logo a été employé pour le *renne*, animal fétiche des nara lapons, pour les *runes* et pour les *urnes* funéraires avec rite de crémation, tumulus, pratiques védiques par ailleurs extrêmement archaïques.

Nous n'avons pas épuisé le sujet des nymphes, sur lesquelles on reviendra dans le chapitre suivant. Si le passé résulte précieux pour comprendre le présent, le chemin inverse est tout aussi instructif: à toute époque, chaque fois que des aventuriers (blancs) ont colonisé des terres lointaines en quête de ressources minérales, le manque de femmes a dégénéré en épousailles des dieux et des nymphes, des êtres supérieurs avec les filles des autochtones, avec corollaire d'esclavage, apartheid et injustice institutionnalisée. Le blâme des parents, des gardiens des traditions qui rejettent la progéniture métissée est résumé dans ce que Justin a écrit au sujet des anges: leur péché consistait

dans les rapports sexuels avec les femmes appartenant à la race humaine; leurs enfants sont appelés «démons». Un tel mélange de races et de couleurs appartient aussi à la tradition hindoue; les brahmanes le dénonçaient comme le trait marquant du Kali-yuga, l'ère corrompue qui n'est pas encore à son terme.

Le lexique allemand confirme le mariage des Anges avec les filles des hommes nains, là où il est question de présenter l'époux, ses parents et ses frères et sœurs.

Le terme Schwa-n-ger désigne la Zwerg enceinte. Les liens de parenté issus d'acquêts sont à envisager du côté du marié (dieu ou ange) qui, en épousant la nymphe ou fille des hommes, appelle zwerg son beau-père ou sa belle-mère:

> all. Schwieger-…
> esp. suegro
> it. suócero, mieux que
> lat. socer
> et ses beaux-frères ou belles-sœurs
> all. Schwager et Schwägerin.

Mais pour la symétrie, ces termes ont été utilisés pour la parenté de la nymphe également.

Néanmoins, un zwerg mâle ne peut pas être «enceint».

L'infixe «n» dans Schwa-n-ger est une particule marque-féminin typique de la langue allemande, qui normalement la suffixe, comme par exemple dans Schwager et Schwäger-in.

Ceci s'applique aussi à la lune, qui est black (noire) dans sa moitié-mâle, et bla-n-c dans la moitié femelle, ce qui explique la convention picturale de noircir la peau des hommes et la blanchir aux femmes, depuis les fresques crétoises au moins.

LE BERCEAU PROBABLE DE LA MÉTALLURGIE

Il est impensable que la métallurgie ait pu démarrer comme par enchantement chez divers peuples et foyers, indépendants les uns des autres. Il nous faut rechercher l'endroit précis où elle a été découverte et de là exportée et enseignée dans le plus strict secret compatible avec les besoins de la production.

Rien n'empêche de chercher l'invention de la métallurgie sur l'itinéraire d'une diaspora dans les régions transgangétiques pour autant qu'on dispose des données nécessaires. Chaque foyer de civilisation se fabrique des mythes qui placent les découvertes sur le sol occupé ou tout près. Prométhée enchaîné sur le Caucase suggère d'organiser l'origine de la technique métallurgique à proximité de l'Ararat. Le chapitre VII d'Hénoch situe les noces des anges sur le Mont Hermon, ce qui suggère les Araméens ainsi qu'un de leurs relais: l'Arménie. C'est peut-être leur roi Hazaël qui est visé dans Azazel, l'ange déchu. L'Arménie résonne le cuivre, it. rame, le nom du héros Rama et du dieu Ahriman. Sa capitale Erevan occupe une plaine arrosée par le fleuve Zenga (le zinc) et encerclée de tous côtés par des volcans gigantesques. Si le V (\digamma) est infixe, c'est une ville de Nara que nous avons à proximité de l'Ararat. Le berceau, ou seulement une station sur le parcours?

Toute cette région jusqu'à la Caspienne a été le coffre-fort des richesses minérales éructées par les dieux souterrains. A 15 km de Bakou, un temple du feu était la Jérusalem des Guèbres (zoroastriens d'Iran). Puis le pétrole a surgi et a évincé Zoroastre. Dans le Caucase, les Grecs ont fait dérouler les scènes de Deucalion et Pyrrha, le mythe de Prométhée et l'expédition des Argonautes. L'Elbruz ou le Kasbek contenaient peut-être le feu dérobé à Zeus. Mais il se peut que les mythologues grecs et les rédacteurs bibliques, tout en sachant que l'essor en question a eu lieu ailleurs, l'aient acculturé dans les contrées où ils avaient leurs attaches.

Le contenu de la Bible, le Mahabharata, l'Iliade n'ont à première vue rien en commun. Pourtant, l'épopée indo-aryenne et la Guerre de

Troie suivent un même schéma aulique, et les premiers chapitres de la Genèse ne concernent pas les Hébreux, mais des mythes allogènes. Le récit du Paradis Terrestre s'enracine en Perse et plusieurs régions indiennes s'appellent «Paradis».

Un Déluge par le Gange aux crues impétueuses n'est pas improbable non plus, même s'il descend du ciel et tombe au pied de Shiva comme un collier de perles dont le fil se casse. Celle qui prétend d'être la plus vieille ville du monde, Bénarès, se cramponne sur les hauteurs de ses rives de peur d'être submergée par le Gange lorsqu'il se répand au large, dans un lit parsemé l'îlots. Les rares fois où cela tourne au cataclysme, la mousson qui remonte le Golfe du Bengale et s'engouffre dans la vallée apporte un supplément de brutalité et désolation.

Au plus bas de ses maigres, le Gange laisse à nu ses fondations sans âge où se sont stratifiés d'anciens palais, des ruines oubliées, des blocs de murailles granitiques qui se sont écroulées d'un seul coup, des bastions inclinés dans tous les sens, des basements cyclopéens... Noé, Deucalion et Pyrrha ont-ils vécu un cauchemar indien? Inutile, dans ce cas, chercher l'arche de Noé sur le sommet de l'Ararat, alors qu'il a peut-être échoué sur un des monts Aravalli (répliqués en Russie par la chaîne de l'Oural), qui nourrissent la Jumna, affluent du Gange.

L'Inde a son Déluge: le protagoniste est Manu, qui survit seul grâce à un poisson et recrée le monde avec une femme qu'il rencontre, Ida. Le récit biblique a un précurseur dans la littérature sumérienne, et Sumer est à mi-chemin sur le trajet du rayonnement indien. La motivation des diasporas va être désormais la recherche d'or, argent, cuivre... En outre, la ville de Shuruppah correspond aux Sherpa, à sanscr. parashu, la hache, à l'accad. šipparu, cuivre, à Peshawar (Pakistan) et à Chypre = cuivre. A la hache ou au cuivre renvoie aussi le nom de la Perse.

Le terme Néphilim signifiant nymphe est grec (νύμφη) ou latin (nub-ere); mais quant aux nymphes, elles sont des milliers à décorer les murs des temples indiens dans des poses de séductrices, en relief ou en ronde-bosse, sous le nom d'Apsaras.

> La tradition des Apsaras accompagne la dispersion des prospecteurs de minerai à l'est et à l'ouest. On les admire toujours, en chair et en os, dansant coiffées d'un *lingam* orné de lingots, au service des Temples et des Pagodes khmères ou thaïlandaises. Au bout du chemin, sous le nom de *geishas*, elles se sont spécialisées comme hôtesses aimables et cultivées dans les maisons de thé japonaises.

A Rome, on avait mis un frein à leur exubérance en les obligeant à se voiler et à faire vœu de chasteté tant qu'elles veilleraient sur le feu, qui était beaucoup plus que le foyer domestique: le feu du dieu du marteau, Mars-Martis. Pour s'être donnée à lui, une vestale fut enterrée vivante après avoir généré les jumeaux fondateurs de Rome.

Normalement on dénie à la civilisation indienne la connaissance des techniques métallurgiques les plus évoluées, pratiquées entre-temps dans l'espace mésopotamien, méditerranéen et européen. L'Inde aurait sauté de l'or et de l'argent au fer, tout au plus au bronze.

Pourtant à Mohenyo Daro et Harappa dans la vallée de l'Indus on a trouvé des têtes de massues en cuivre et bronze. De plus le prétendu retard se heurte à de sérieuses objections avec le nom même du héros Rama, qui signifie cuivre au vu de l'it. rame et des armes en général, tandis que les brahmanes renvoient à la brame, et les shoudras, mis au noir, ont forgé le terme lat. *sider*, fer. Des mines de cuivre et de fer se cachaient dans le N.E. de l'Inde.

Le nom de Rama calque celui du Pa-mir et du Mont-Mérou, alias Kailâsa = colisée, amphithéâtre avec foyers qui reproduit le cratère du volcan, confirmant que Shiva, maître des lieux, ayant déposé son statut de dieu-Lune non manifestée, cf. sheva, *e* muet, et «achever», est désormais Zeus ou Héphaïstos, un dieu-forgeron.

Il faut attendre le Moyen Age pour voir toutes ces notions sortir de la quarantaine et s'étaler au grand jour sur les ouvrages de maçonnerie aux proportions colossales. Et même si l'Amphithéâtre Flavien a été bâti au Ier siècle après J.C., ce n'est qu'au Moyen Age qu'on le (re)baptisa Colisée en sachant qu'il s'agit d'un Kailâsa qui — fait remarquable — comportait deux loges: une pour la famille impériale et une pour les Vestales, prêtresses du Feu.

A première vue, Kailâsa semblerait un nom non-indoeuropéen, mais à bien y regarder, et pour rester dans le domaine des montagnes, il y a identité avec le russe *skalà*, rocher, le fr. escalader et l'escalier (pour monter au sommet — des marches dont on use et abuse auprès/autour des sanctuaires).

Puisque le maître des lieux sur le Kailâsa est Shiva, cette sommité aurait dû lui être nominalement consacrée, plutôt que de l'être à son épouse Kali (à cf. au verbe russe *kalit*, all. glühen, chauffer au rouge). Pour compenser cet oubli, Shiva est rappelé dans le Vé-suve, les gorges de la Vésubie, Vichy avec sa Vierge Noire et les Cévennes, le M. Pasubio (Italie), et en Inde les Monts Shiva-lik. Le Né-pal est rappelé dans les Alpes, peut-être dans l'Olympe/limbes. L'Annapurna

Différentes formes du Kailâsa

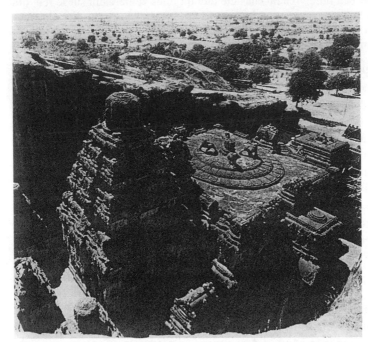

à Ellora

à Rome

à Borobudur

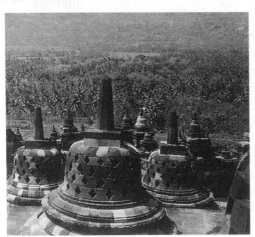

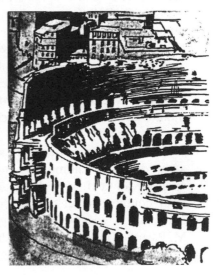

dans les Pyrénées et le M. Parnasse. Le nom du Stromboli est celui qu'on rattache au grec στρόβιλος, la toupie alias stupa. Il explique trompe, trombe, trembler. Le nom de l'Etna est expliqué dans le Berceau des Phéniciens (chap. Tyr et Carthage).

Bien que l'histoire de l'Inde et de l'hindouisme soit très ancienne, les vestiges de l'art religieux sont relativement récents, car les premiers lieux de culte des divinités aryennes et préaryennes étaient en bois, et quand on est passé à la pierre, les exemples ne manquent pas qu'on imitait la charpente (par exemple: vihara n° 1, grotte n° 26 à Ajanta etc.).

Puis Bouddha est arrivé avec ses réformes et sa contestation du brahmanisme. La nouvelle dévotion a duré des siècles et entraîné la construction de dômes en maçonnerie, les stupas (Sanchi, IIIe siècle av. J.C.) ou des sanctuaires rupestres, du IIe siècle avant au VIIe siècle après J.C.

La renaissance hindouiste revient en force après la transition marquée par les grottes d'Ellora. Elle caractérise le Moyen Age indien et gagne divers pays d'Asie du Sud-Est à la faveur des relations commerciales: il s'agit de l'Indonésie, du Cambodge (et de son ancienne capitale Angkor)[1], de la Thaïlande où l'hindouisme ne sera supplanté par le bouddhisme qu'à partir du XVe siècle.

Le temple médiéval classique fait son apparition dans l'Orissa: il comporte bien sûr la tour (shikhara) contenant la statue du dieu ou son lingam, mais on y adjoint une salle de réunion (mandapa) et souvent un pavillon de danse. Ce modèle connaît une modification, voire une révolution, en Inde du Sud où s'épanouit l'architecture dravidienne médiévale: des portes pyramidales monumentales, Gopura, placées à la périphérie du complexe, remplacent la shikhara et symbolisent dorénavant la cité des dieux. Parmi les plus impressionnantes (mais aussi plus récentes), les Gopura de Maduraï, ville-temple, qui remonte au XVIe siècle, dynastie des Nayaks, et ceux de Kanchipuram et de Srirangam. Parmi les premiers exemples, ceux de Mahabalipuram, capitale des Pallava (VIIIe s.) à l'ornementation polychrome exubérante. On trouve ici également le prototype du Kailâsa d'Ellora: le Dharmaraja Ratha pyramidal du Groupe des sept pagodes, qui

[1] Ang-Kor signifie Khmer par substitution de Me à Ang.

remonte au VIIe siècle. Le plan de l'édifice est un mandala, tracé magique, ésotérique, qui s'inscrit dans un carré.

Symboliquement, le Kailâsa est déjà présent dans les chapelles ornées de fresques bouddhiques à Ajanta (par ex. chapelle n° 26); il s'agit du motif en **kudu**, ouvertures en forme de fer à cheval évoquant les demeures des dieux sur la montagne cosmique, olympe de Shiva. Ce motif orne aussi les Ratha (chars de procession en pierre) de Mahabalipuram, VII-VIIIe siècles. A Khandjuraho, capitale des Chandellas, le temple de Kandariya (Xe-XIe s.) célèbre pour ces sculptures tantriques, présente par ailleurs des surfaces entièrement recouvertes de minuscules **kudu**, terme à rapprocher de l'égypt. ḳ-d à lire q-d avec le sens d'édifier, maçonnerie etc. Comme il y a des cratères en forme de fer à cheval (il y en a même sur la lune), ensemble avec de petites cônes adventices autour de la cheminée, on s'y est inspiré pour l'ornementation.

A partir de ce creuset méridional d'architecture sacrée médiévale en Inde, l'acquis culturel des forgerons gagne le Sud-Est asiatique, de la Birmanie (où quelque 1300 temples, pagodes et monastères ont été bâtis entre le XIe et le XIIIe s. dans la plaine de Bagan) à Java (rappel de lat. Jov-is), en passant par le Royaume d'Angkor et le Cambodge khmer: on a étagé des M. Mérou et partout s'élèvent des pagodes et des monastères aux toits dorés et chargés de lingots et pinacles. Recouvert de feuilles d'or, paré de bijoux, Bouddha surclasse Shiva.

Moins exubérant en Chine, l'art de bâtir n'en présente pas moins une préférence pour des tuiles, longerons et faîtages aux arêtes vives, que surmontent des pinacles, et des toits aux bords relevés et crochus, avec cependant un souci plus poussé d'accord dans l'ensemble, c'est du moins l'impression que dégage le quartier résidentiel de l'Empereur, notamment la Porte de la suprême harmonie et, en version toute circulaire, le Temple du Ciel. La vocation métallurgique est surtout illustrée par des statues en bronze d'animaux réels ou fantastiques ou des vases de grandes dimensions pour recevoir la pluie, logés à l'entrée des palais.

Géographiquement, le Mont Kailâsa se trouvait au Tibet, au nord du lac Manasorawar. Soit les Tibétains que les Indiens célébraient ce

massif de 6.715 m. comme le Paradis de Shiva et la demeure du dieu des richesses Kuvera, qui veut dire *cuivre* (représenté comme un nain qui commande gnomes et yaksha. S'il est le même nain que piétine Shiva dansant, la collaboration entre gnomes et géants a dégénéré en rixe).

En Inde, la reproduction la mieux réussie du Kailâsa se trouve à Ellora; le sanctuaire est entièrement taillé dans la falaise et est le plus grand édifice monolithique du subcontinent.

La tour centrale, qui symbolise la montagne cosmique, domine de ses 30 mètres une cour pourtournante. L'anc. égyptien emploie ce même terme de kailâsa pour indiquer la momie: *kls.t*: action d'envelopper de bandelettes, racine Κωλ (cf. la Grammaire égyptienne de Champollion, Solin, 1997, à la page 80), comme grec helix, spirale, angl. coil, le russe kolesó, roue (d'où le calèche), le caleçon, le colimaçon, les coulisses du théâtre, l'all. Kessel chaudière, Kuli, stylo à puits et Quelle = source, puits.

On peut voir comment les caleçons se drapent autour des jambes des déesses dans les bronzes de l'époque Chola (Inde du Sud). Même l'art de s'habiller se ressent d'une mentalité marquée par la spirale qui enrobe l'écrin des richesses. Cf. à cet égard Stromboli, l'all. Strumpf, bas, et it. trampoli, échasses.

Une pièce d'architecture qui impressionne par son originalité est le minaret de la Mosquée du Vendredi à Samarra (Iraq), qui se déroule comme le caleçon de Parvati dans les bronzes Chola (Musée de Dehli) ou la statue en stuc de la même déesse qui orne le temple de Maduraï.

Cet enroulement m'inspire une réflexion au sujet du célèbre disque de Phaïstos avec ses hiéroglyphes gravés en spirale. Phaïstos renvoie à Héphaïstos, et le message est lié à une activité ou initiation du domaine kailâsa.

A Cnossos par exemple les fouilles ont mis à jour un escalier monumental en colimaçon, construit autour d'un puits de lumière en haut, tandis que vers le bas il débouchait sur le palais sans fenêtres, éclairé par un seul orifice ou de biais.

Sur les bases des vases étrusques on a trouvé des écritures en boustrophédon; ce n'était pas pour faire décoratif, mais pour imiter les colisées ou les mines à ciel ouvert; les étrusques étaient des forgerons.

Les potiers du I^{er} millénaire grec, les artistes cycladiens, minoens et hélladiques s'en inspiraient pour leurs motifs à spirale ou grecques.

De tous ceux qui se sont jetés dans un volcan dans l'espoir de rencontrer son maître tout-puissant, personne n'est revenu pour nous dire comment c'est fait; mais en se tenant sur le bord il est parfois possible de voir deux ou plus cratères emboîtés l'un dans l'autre. Dante Alighieri a imaginé son Enfer comme un ensemble de cercles concentriques.

En outre, certains versants sont si abrupts qu'on ne peut pas les prendre d'assaut par la voie la plus courte, en poussant des bêtes ployées sous de lourdes charges; il faut tracer la route en colimaçon, et pour en avoir une idée très fidèle il n'est qu'admirer une vue aérienne du Mont Saint Michel avec son abbaye gothique bâtie par des moines bénédictins du XII^e-XIII^e siècle, suite à une légende.

* * *

Dans la terminologie volcanique, le noyau à découvrir est LC ou CL, à commencer par le dieu Vulcain. Ainsi en est-il pour des villes comme l'étrusque Vulci, la zaïroise Kolwézi, ancien centre minier, ou le site préharappien Kili Ghul Mohammad en Pakistan (vers l'an 3700 av. n.ère), des massifs comme le Kili-mandjaro évoquant la Mandchourie et frôlant un M. Méru africain, des peuples métallurgistes comme les Celtes-Galates (Gaulois), des divinités comme Lug présenté par l'épopée irlandaise comme le maître de toutes les techniques et un magicien, ainsi que l'épouse de Shiva, Kali la noire. Pour l'Inde je mentionnerai encore la dynastie des Chola et les coolies (hindi *quli*) reliquat de la culture pro-harappienne dite des Kulli au Bélouchistan; pour la Grèce, la Colchide, patrie de la magicienne Médée, et peut-être les Cyclopes. Le père de la géométrie: Eu-cl-ide est paré de deux affixes de dérivation.

Louqsor est un autre Kailâsa à l'égyptienne, avec son temple d'Amon flanqué de deux obélisques. Lagash, en Mésopotamie, est une ancienne ville sumérienne dont il ne restent que les ruines du temple. Le nom même de SUMER est un rappel du Mont Méru.

Un Kailâsa un peu particulier est la *cloche*, dont on a plusieurs exemples en maçonnerie en Extrême-Orient: Sukhothaï en Thaïlande, Borobudur dans l'île de Jave, espèces de cénotaphes comme le sont les stupas bouddhiques. Chez nous on les coule dans le bronze. Mais avant d'en arriver là, des archers brachycéphales, de haute taille, nantis de nouvelles techniques du bronze, ont tissé en Europe un réseau d'échanges, de la fin du III^e millénaire au début du II^e, en laissant comme signature de leur passage des vases funéraires en forme de cloche renversée (poterie campaniforme, autrement dit: vases *canopes*, urnes funéraires)[2]:

A l'Est, le Mont Kailâsa; à l'Ouest, sa dissémination en format domestique, au départ de l'Espagne jusqu'à la plaine hongroise. Ajoutons les cratères grecs et étrusques qui eux-aussi, comme le nom l'indique, sont des volcans en miniature. Le cratère, dont la forme évoque le sexe féminin et qui accouche des richesses souterraines, a imposé la figure de la Déesse-Mère ou Mère-Terre.

Là où on fabriquait des cloches pour les églises à proximité des mines de cuivre, les bergers ont eu l'idée d'accrocher des sonnailles au cou de leurs chèvres, vaches, yacks lâchés dans la nature des hautes altitudes.

A preuve que les Grecs n'étaient pas moins dévoués à leur dieu-forgeron (Héphaïstos) nous nous en remettrons au mot *église*, ἐκκλησία qui signifie Kailâsa (faute de mieux, on l'avait rattaché au grec καλέω, appeler). Pourtant les temples qu'ils ont bâtis n'avaient rien d'une montagne (soit elle l'Olympe, le Kailâsa ou le M. Mérou), alors que les cathédrales gothiques et les sanctuaires de l'Orient médiéval en ont tout l'air. Par ailleurs, on rattache l'angl. church (ou l'all. Kirche) au grec tardif *kuriaké*, maison du Seigneur; cette terminologie renvoie à mon avis à la forme circulaire, aux cirques (volcans), tout comme cromlech et kremlin s'expliquent par bréton crom, rond, all. krumm.

Le temple grec n'est pas tributaire de la même tradition: avec lui réapparaît le modèle de la cabane sur pilotis, rendu trapu par l'emploi

[2] La *campana* fait la paire avec grec Καπνός, fumée, à l'instar de grec ῥύακ-ς, volcan et all. Rauch, fumée, ou volcan et all. Wolke. En hébreu, l'Esprit, «ruah», est le panache de vapeurs émis du volcan. La région italienne *Campania* n'a rien à voir avec la campagne, mais plutôt avec le Vésuve (kapnos) qui domine Naples, sa capitale.

de la maçonnerie. Les pilotis sont les ancêtres des colonnes et ils sou-
tiennent le fronton qui fut la pièce habitée à versants opposés; des
corbeilles d'acanthe ornent les fûts et, quelques millénaires après,
les chapiteaux corinthiens. Ce modèle, qui est propre des habitats
marecageux, peut remonter à la culture de Maglemose (10-8.000 ans
av. J.C.).

On peut imaginer que le plan carré ou rectangulaire des temples
grecs ait été inscrit dans un cercle, le *mandala* (en appliquant le
nombre d'or, mis en œuvre pour le Parthénon et la Pyramide de
Chéops). Hérodote avait raison de dire que la Grèce devait beaucoup
de choses à l'Egypte — par ex., en architecture, des éléments tels les
colonnes, le pronaos, le péristyle. Ce que les Egyptiens n'avaient pas,
c'était le cirque, le théâtre, que les Grecs ont échancrés en plusieurs
endroits (parmi les plus fameux: à Athènes, à Epidaure, à Delphes, à
Syracuse, à Pompéi) en les destinant à des célébrations laïques.

> Au cours de l'été 1998, une émission TV Arte a été consacrée à Stone-
> henge qui est un site étrange, contemporain de l'âge du bronze. A quoi
> pouvaient bien servir ces pierres, qui pesaient jusqu'à 45 t, dressées en
> cercle ou en ellipse ici et ailleurs dans le sud de l'Angleterre? «On ne
> le saura jamais» c'était la conclusion du documentaire.
> Je ne suis pas d'accord sur cette réponse résignée, ni sur certaines
> hypothèses émises, comme quoi les architectes, formant une chaîne
> allant des pré-celtes aux druides, auraient bâti un observatoire astro-
> nomique plus particulièrement destiné au culte du soleil, qui y avait
> rendez-vous au solstice d'été, sur une pierre centrale haute de 6 mètres
> et pesant 300 tonnes. D'autres pierres seraient orientées vers les étoiles,
> dont Vénus. Le rôle de calendrier n'est pas écarté, encore qu'on ne
> voie pas comment le relier aux travaux agraires — ce qui se faisait
> chez les Maïas.
>
> Voici par contre comment tout s'explique par la déferlante métallur-
> gique: tous les édifices préhistoriques circulaires, ou les enceintes
> concentriques à foyers sont des théâtres, c'est-à-dire des âtres (empla-
> cement de la cheminée) avec Θ préfixe pictographique, et rappellent
> les cratères des volcans ou les cirques irlandais. La vocation d'obser-
> vatoire astronomique est un élément additif, conservatif, dû au syn-
> crétisme des croyances. Après avoir adoré les astres, on place au som-
> met du panthéon le dieu du feu et des richesses endogènes.

Ellora avait été déjà choisie entre 600 et 800 après J.C. comme
emplacement de grottes ornées de sculptures qui s'inspirent du boud-
dhisme tantrique ou même récupèrent l'hindouisme dans un décor de
demi-dieux et apsaras, naga et nagini. En effet, le Deccan a connu

un renouveau d'hindouisme et Shiva est honoré à Ellora sous la forme d'un *linga* colossal logé dans une *cella*; au fil d'une suite de 17 grottes, l'art atteint un sommet avec des sculptures qui foisonnent sur les murs extérieurs, puis envahissent l'intérieur, tout en illustrant la mythologie shivaïte agrémentée d'apsaras et de *maïthuna* (couples, accouplement, cf. angl. *mate*).

Autre foyer du Shivaïsme, à partir seulement du XI^e siècle est Bhubaneshwar dans l'Orissa. On y admire surtout une magnifique réalisation du temple-montagne, le Lingaraja. Le temple de Parashurameswara qui montre Shiva et Parvati sur le M. Kailâsa, est abondamment orné de danseuses et musiciens qui s'ébattent. Comme dans les autres, nombreux, temples de l'Orissa, les couples formés de nymphes et de devas (maïthuna) ornent les parois et interpellent les visiteurs, tels les deux nagini aux longs corps serpentins imbriqués de façon à former des nœuds plats. Parfois les nymphes n'ont pas de partenaire et en attendant elles se fardent ou s'enroulent gracieusement autour des colonnes.

Mais le phare de la pensée érotique rattachée au mythe du péché des anges est le temple de Kandariya Mahadeva à Khajuraho (Madhya Pradesh), qu'on connaît depuis une quarantaine d'années seulement. La capitale de la dynastie rajpoute des Chandellas, qui avaient comme ancêtre la Lune, abrite l'une des plus belles réalisations de l'architecture indienne médiévale, sans faire de concessions à la morale occidentale: les nymphes s'accrochent aux parois et s'adonnent à des scènes de fornication avec les dieux, méconnaissant toute notion de péché: ni honte, ni remords. Certains se refusent à classer parmi les hymnes à l'érotisme de tels ébats gravés sur un temple dédié à Shiva, et préfèrent songer à une description profane de l'union mystique entre l'âme humaine et le divin (l'Atman et le Brahman); pourtant on est loin du compte: ces apsaras qui folâtrent, se déhanchent et entrouvent les vêtements drapés sur leurs corps célèbrent l'Amour charnel, l'*ars amandi* tantrique, sensuelle et épanouissante.

Le motif est nettement influencé du Kama-Sutra et du répertoire des 108 postures et expressions du Bharata Nâtyam, la plus ancienne et pure forme de pantomime en Inde, étroitement liée au culte de Shiva dont les danseuses sont les esclaves, *devadasi*, appelées désormais *bayadères* (bardes?), parées de couronnes, chaînettes, colliers et bracelets aux pendeloques métalliques cliquetantes.

Si tout cela n'est qu'allégorie de l'élévation de l'âme vers Dieu, il suffit de s'entendre: après avoir essayé leurs charme à un Shiva apparemment indifférent sur la façade extérieure, les nymphes poursuivent la sarabande de la copulation à l'intérieur du temple et vont chercher le dieu jusqu'aux abords de la *cella* obscure qui le renferme avec son *lingam*. En admirant ces sculptures on songe à Hénoch et à la Genèse qui écrivent: «les filles des hommes étaient belles et les anges en prirent autant qu'ils en voulurent».

Il a fallu donc attendre le XI^e siècle — telle est l'époque de construction de ce complexe — pour raconter sur des temples indiens le mythe hénochien des Nymphes qui séduisent les saints, les dévas, exactement comme l'art médiéval fait revivre à la même époque les Apocryphes de l'Ancien Testament sur les murs de nos cathédrales (Daniel-Rops, la Bible apocryphe, Cerf, 1953, page 20). Parmi les figures qui animent les murs et les colonnes, la tradition a imposé les nains. Ceux-ci incarnent l'insoumission ou la trahison à charge des «hommes», c'est pourquoi Shiva en piétine un, en esquissant un pas de deux.

Shiva qui danse à l'intérieur d'un cercle de feu est le dieu-forgeron, l'amant des nymphes, l'égal de Zeus (qui reçoit lui-aussi l'offrande de la flamme olympique); son *lingam* (qui veut dire «symbole») se prête à une interprétation phallique dans un contexte érotique; toutefois, de par la forme et étymologiquement, il est la magnification du lingot. La Yoni, qui peut prendre toutes les formes (ronde, carrée) provient du déterminatif égyptien, lu ⲱne ou ⲱni, qui accompagne différentes qualités de pierre (Champollion, op. cit., pages 99/100).

On salue l'apparition du dieu par un tintamarre de clochettes et de cymbales qui s'entrechoquent en réveillant la sonorité du cuivre, car jamais n'est-il question d'instruments à cordes. Son épouse, Kali la noire, reçoit les mêmes marques de *puja*, à savoir l'offrande du feu et les éclats des grelots.

C'est elle la Madone Noire de nos sanctuaires, dispensatrice de grâces et d'abondance. Richement habillées, ces Madones, noires comme Kali, s'en distinguent quant aux attributs: pas d'épée ou de colliers de crânes humains, pas de bras multiples (quatre ou plus), mais l'enfant Jésus dans les bras, la couronne et le sceptre convenant à une Reine, à Notre-Dame. De son côté Kali était considérée la *shakti*

de Shiva, c'est-à-dire la puissance par laquelle son époux intervient dans le monde. S'il faut entendre par là le potentiel d'une mine, la *shakti* correspond à l'all. *die Shacht*, le puits (imité par la cage d'escalier) par où sortent les richesses. Lors d'apparitions (Fatima, Médjugorje), Notre-Dame a montré les horreurs de l'Enfer et précisé qu'il est inutile de prier pour les âmes des damnés, le châtiment étant éternel — elle s'exprimait en Kali, par le mécanisme du syncrétisme opérant dans l'invisible.

Si les actuelles apparitions sont les dernières, c'est que le Kali-yuga est arrivé à son terme.

La quantité de cierges qu'on allume en offrande du feu aux Vierges Noires est impressionnante. Ils sont la reproduction en cire et échelle réduite des lingam, symboles de Shiva.

De tels *lingam* (cônes, lingots), on en déposait fréquemment dans les sépultures du bronze moyen. On leur donne couramment une interprétation phallique, ou on y voit de mitres, des gobelets à libation. Celui d'Aventon (1500-1250 av. J.C.) mesure 53 cm.

Je ne saurais voir autre chose que des lingots dans les flèches et le pinacles élancés des temples thaïlandais ou de la Pagode d'Or de Rangoon, qu'ils soient gardés ou non par des Kérubins armés et à l'aspect terrifiant. La profusion des décorations en or limite la métallurgie au travail des métaux précieux. La structure pyramidale de certains temples et monastères montre l'attachement à la montagne cosmique également dans cette partie de l'Orient. L'art khmer est à cet égard le plus instructif quant à l'idée qu'on se faisait du Mont Mérou. Dans nos contrées, la tache de célébrer la métallurgie a été confiée à l'art gothique, avec un maximum atteint par le flamboyant; avec plus de simplicité cependant, les clochers des églises de montagne surtout (Tyrol, Bavière, etc.) brandissent un lingot effilé, scintillant, tandis que les cloches en bronze percutées par un marteau appellent les fidèles, ou marquent les heures (souvenir de la vocation astronomique des sanctuaires).

Nous vivons toujours dans l'ère de la métallurgie, qu'on est en train de quitter, et pouvons encore saisir la dimension «volcanique» de différentes religions à panthéon régi par un dieu du feu, céleste ou souterrain, avec des cathédrales, des pagodes ou des mosquées hérissées d'aiguilles ou de lingots, et des dômes majestueux qui rappellent d'arrondis sommets montagneux d'où dévalent des tonnes de cendres,

de roches et de débris en emmenant les métaux en fusion, des cristaux et pierres précieuses. Cette vision quasi-apocalyptique a inspiré le rédacteur de l'Exode lorsqu'il écrit que le mont du Sinaï était une montagne toute fumante (19,18).

Les obélisques eux-mêmes, coiffés d'un pyramidion d'or, me paraissent désormais partager la vocation métallurgique des *lingam*, tout en restant de pierre, ce que désigne la particule *n* dans leur nom égyptien, ou la ωni du lingam à Shiva. En grec, l'obélisque est le lingot ὁ βῶλος qu'on peut cf. à βέλος, la flèche, et ὄβελος, la broche.

Parmi les philosophes ioniens, Héraclite a opposé le feu et le Logos à l'eau ou à l'air comme principe de toute chose. Il ne nous restent de son œuvre que quelques fragments, ou il est question aussi d'harmonie des forces opposées, de la guerre qui est père/mère de tout ce qui existe, du monde qui renaît de ses cendres tel un Phénix, de l'éternel retour pour un temps conçu à la façon d'un cercle, d'une conflagration universelle, d'un jugement par le feu (fragm. 66, cité par Hippolyte). Mais le fragm. n° 64 mérite une mention particulière puisque du Logos il dit qu'il se matérialise dans le feu et est *la foudre qui gouverne l'univers*. Elle embrase et transforme en feu tout ce qu'elle frappe; ainsi le feu circule à travers tout le cycle des éléments. Ce feu vivant et éternel est Zeus.

> Une prière hittite dit à peu près la même chose:
> «La terre appartient au Dieu de l'orage. Le ciel, la terre et les hommes appartiennent au Dieu de l'orage. Il a fait du Labarna son régent...».

Au départ du chap. VI de la Genèse on en arrive à cette constatation: nos églises à pinacles et contreforts et certaines formes de culte comme les cierges et le son des cloches évoquent des foyers de prière et méditation pour des métallurgistes, auxquels nos prêtres ont emprunté l'habit noir (à cf. aux propriétaires des mines d'étain en Angleterre, selon Strabon, et aux Mélankhlènes voisins des Scythes, selon Hérodote, IV^e livre). Mais même le bâtiment civil en est tributaire: du moins autant nous apprend le lexique latin par *atrium* = âtre, et *domus* = dôme volcanique.

On remarquera toutefois le grand écart de conception en architecture:
— massifs tout flèches et pinacles chez ceux qui ont vu le profil des Alpes ou des chaînes himalaïennes;

— coupoles et demi-coupoles pour les forgerons arrivés en Asie Mineure et en Moyen Orient en provenance des Balkans, où les montagnes ont des formes arrondies.

Par ailleurs le châtiment final en Enfer est une transposition des travaux forcés à perpétuité dans les forges des mines, aux ordres du Chef des damnés, le Diable (qui signifie: descendant des Vedda, des Vaudous, des Deva, angl. Devil: des dieux en Inde, démonisés en Perse par Zoroastre; Xerxès en effet déclara avoir extirpé le culte des Daivas, par la volonté d'Ahoura-Mazda).

Voici donc ce qu'est l'Enfer de la tradition judéo-chrétienne, tandis que pour la mythologie classique c'est un royaume de richesses souterraines confié à Pluton, sans supplices prévus.

Tout comme Zeus fut trompé par un ange déchu, qui peut s'appeler Azazel en Hénoch, ou Prométhée en Eschyle, Shiva qui trône sur le Mont Kailâsa reconstitué à Ellora (grotte n° 16) a pour principal adversaire le démon Ravana (anagramme de Varuna, et signifiant: progéniture de Rana) cf. bas-relief de la grotte n° 29 où il secoue le massif.

Les Apsaras, d'après les traditions de révélation (šruti), telles les Brahmana (XXVI, XXXV etc.) étaient les amantes des Gandharva, êtres grotesques et barbares, mi-hommes mi chevaux, qu'on a assimilés aux Centaures. Mais ni les mythes, ni les bas-reliefs qui s'en inspirent ne mettent en scène des «fils de Dieu» montés à cheval.

Une interprétation plus réaliste serait de songer aux nymphes marines, les Néréides — les seules immortelles — et leur donner comme compagnons de jeu les hippocampes, scène qu'on peut admirer dans une salle du palais des grands maîtres à Rhodes.

Dans certaines grottes d'Ajanta (Deccan), les Apsaras se mêlent à plusieurs Bouddhas ou tentent le Bouddha en se déhanchant avec sensualité. Que ce soit la pomme ou la danse, la provocation vient toujours de la femme. C'est alors là le sens du dernier verset du Notre Père, prière pour hommes (Jésus l'enseigne aux apôtres). Même une religion aussi austère que le Jaïnisme accepte dans ses sculptures la présence des yakshi (nymphes).

Le rédacteur biblique qui compose autour du VIIIe siècle av. J.C., voire Xe siècle, n'a certes pas lu Eschyle, mais il peut avoir connu la Théogonie d'Hésiode (VIIIe siècle) qu'il aurait réélaborée pour ses

lecteurs: Yahwé au lieu de Zeus, les filles des hommes au lieu des nymphes, 120 ans au lieu de «race mortelle». Ce qu'il passe sous silence, c'est l'esclavage, le vol du feu, la guerre des géants entre eux ou contre le Père Eternel. Tout ceci est sous-entendu, tandis qu'Hénoch éthiopien composé plusieurs siècles après (plus ou moins II^e siècle av. J.C.) paraphrase les agissements et le supplice de Prométhée sous le nom d'Azazel (l'auteur a lu Eschyle).

Dans ces conditions, il est difficile d'établir une date pour l'essor de la métallurgie alors que même le berceau ne peut être suggéré qu'à titre d'hypothèse, tout comme celui des métaux traités par le feu et destinés à fabriquer les armes.

On sait par Hésiode que l'or a précédé l'argent, suivi par le bronze et en dernier le fer. Mais entre l'argent et le bronze il y a eu le cuivre et l'étain. Puisqu'on reproche à l'ange rebelle d'avoir enseigné aux hommes l'art de travailler les métaux et de fabriquer les armes, il s'agit, avec plus de vraisemblance, du cuivre, car l'or roulant en paillettes dans les torrents du Caucase (Strabon, XI,2,19), charrié par les alluvions en Thrace (Pline, XXXIII,6) ou affleurant en filons sur le Pangée (Hérodote VII,112) s'offrait tout seul à la cupidité humaine et sauf cas isolés tels le casque de guerrier trouvé à Ur, III^e Millénaire, ou des poignards déposés dans les tombes à fosse de Mycènes, il convenait aux usages pacifiques comme les bijoux, les masques ou la vaisselle.

Pour l'argent, c'est la même chose: il était la matière première des bijoux et des monnaies, et quant à son secret de fabrication, il consistait dans une simple séparation du plomb dans les alliages plombargent des galènes. Comme j'ai montré au fil du chap. «Tyr et Carthage» du Berceau des Phéniciens, ce métal précieux fut également très recherché, entre autre par des héros qui ne paraissent pas être des géants. C'est plutôt l'âge du mythique Arganthônios qui fait songer à une demi-immortalité surhumaine. Il a atteint lui-aussi les 120 ans alloués aux anges en Genèse 6,4. La péninsule ibérique était riche en argent: mines en Galice, Asturies, Lusitanie, Bétique; en or aussi, dans les alluvions aurifères du Douro et du Tage.

Si la découverte de l'or sur le Mont Pangée est attribuée au phénicien Cadmos ou à son frère Thasos, celle de l'argent nous amène en Inde: l'inventeur en effet serait Indus roi de Scythie (Hyg., Fab. 274). Pline (VII,197) l'attribue à Erichtonius à Athènes.

Plusieurs sources affirment que l'Inde était un pays fournisseur d'or, argent et fer: Hérodote III,102-106, Diodore II,36, Pline VI,67 etc. Le fer serait venu de plus loin encore: des Sères, aux dires de Pline (XXXIV,145).

La découverte du cuivre serait le fait de Cinyras à Chypre (Pline VII,195), ou de Ionos roi de Thessalie (Cass.Var. III,31), mais la métallurgie fut l'affaire des Cyclopes, des Dactyles (Pline VII,197) et de Cadmos (Hyg.Fab. 274); Pline,ibidem, cite aussi Scythès le lydien et Délas le Phrygien. Les travaux de C. Renfrew en 1967 montreraient que le cuivre était connu en Anatolie dès le VII^e Millénaire; sa technique fut maîtrisée dans les Balcans à partir du V^e Millénaire, et en Espagne à partir du IV^e Millénaire. En Inde il était connu à Mohenjo Daro et Harappa qui sont deux villes du III^e Millénaire. Rama, comme j'ai déjà indiqué, est un nom éloquent (it. rame et marteau: Hammer en all. et angl.), mais si les pèlerinages sont nombreux pour lui rendre hommage, tout baigne dans le mythe quant au lieu et à l'époque.

C'est pour le cuivre seulement qu'on peut parler d'une véritable métallurgie visant à enrichir les faibles teneurs des minerais, provenant des profondeurs ou concentrés à la surface du sol. Sa réduction — suivant des recettes gardées longtemps secrètes — exige des températures de l'ordre de 1000 °C. Pour couvrir les besoins des fonderies du cuivre, Strabon (XIV,6,5) dit qu'on a détruit les forêts de Chypre et ses bois de pins (en Etrurie on sacrifiait les chênes ou les châtaigniers).

Contentons-nous d'appeler foyers ceux que les chercheurs désignent comme berceaux de l'invention, comme s'il y en avait plusieurs: les Balcans, Chypre, ou le Languedoc...

Après le cuivre sont venus les alliages: avec du zinc on obtenait le laiton, avec 10% d'étain on fabriquait le bronze. Pour ce dernier, Pline (Hist. Nat. XXXIV) mentionne différents alliages: éginétique, délien, corinthien, thyrrénien.

Au sujet de la Satapatha Brâmana 14,1,1, J. Varenne rappelle, à la page 177 des «Mythes et légendes extraits des Brâhmanas» (Gallimard-Unesco 1967), le mythe védique de l'intégration tardive des deux Açvins à la communauté liturgique divine. Ils finissent par s'imposer par leur connaissance d'un *détail essentiel*. Il est recommandé de ne pas divulguer cet enseignement à la légère: seuls y ont droit les initiés, ceux qui ont déjà étudié le Veda.

Les Açvins — dont le nom est calqué sur celui de Viçnu ou de Shiva, et de toute façon sur le cheval en sanscrit — sont les Dioscures: Castor et Pollux. Le premier était surtout versé dans l'alchimie des métaux qui conviennent à la réalisation des armes, car Castor renvoie aux Kshatriya guerriers et au *kassiteros*, l'étain qu'on allait chercher sous son égide, jusqu'aux îles Scilly. Ce *détail essentiel* pouvait être la formule cuivre + étain.

C'est un sujet qui occupe une place importante dans mes autres deux ouvrages: *Le berceau des Phéniciens* et *Mythographie et Historiographie*.

Secoureurs, guérisseurs, sauveurs (gr. soter), bienfaiteurs (gr. evergète), pourfendeurs des démons… on se demande pourquoi parés de toutes ces vertus, les Dioscures sont-ils entrés si tardivement dans les panthéons, non seulement védique, mais aussi gréco-romain: à Rome par exemple il n'y entrent qu'après avoir contribué à la victoire du lac Régille, 497 av. J.C. La raison est peut-être à rechercher dans la défaite qu'ont essuyée les kshatriya (les guerriers, représentés à Rome par le terme *castra*) lorsqu'ils se sont mesurés aux brahmanes pour l'hégémonie locale (en font foi, pour l'Inde, les exploits de Parashurama, avatar de Vishnu). En Egypte, ils étaient inconnus. Le panthéon hittite les connaît comme Nâsatya, nom qu'Hector a donné, en anagramme, à son fils Astyanax (à ne pas interpréter comme «prince de la ville»!).

L'alliage cuivre-étain a été si important qu'on a parlé depuis toujours d'un *âge du bronze*, à commencer par Hésiode, relayé par Lucrèce. On est avec lui au stade métallurgique le plus raffiné, celui des alliages. Ce progrès est placé au Proche Orient (Anatolie, Syrie Septentrionale) vers 3200 av. J.C. Le IVe Millénaire est donc celui du bronze ancien.

Au cours du IIIe Millénaire, des foyers chalcolithiques (c'est-à-dire du cuivre employé concurremment à la pierre) se créent dans la péninsule ibérique et près des Carpathes, mais aucun de ces centres n'invente le bronze.

Le «bronze moyen» paraît accompagner la constitution en Europe, à proximité des Monts Métallifères, du foyer Unetice de civilisation métallurgique et aristocratique correspondant aux premières vagues

d'envahisseurs steppiques parlant indo-européen, armés de poignards et haches de combat et non plus d'arcs et flèches comme les porteurs des vases campaniformes. L'âge du bronze moyen en Europe couvre la période 1800-1400 av. J.C. et est caractérisé par des tombes sous tumulus, de tradition steppique. En même temps de leur côté, le Caucase et le Pont commerçaient avec la Crète minoenne.

Le Bronze récent est celui des Champs d'urnes s'étendant de la Pologne à l'Italie et à la vallée du Rhône. Il s'agit de nouveaux immigrants: les Proto-Celtes, qui atteindront pendant le premier âge du fer la péninsule ibérique. Le poignard est remplacé par la longue épée et la lance; le bronze battu permet de fabriquer des casques, cuirasses, jambières et le char léger muni de roues à rayons qui est l'équipement des héros d'Homère. Des jambières qui s'arrêtaient à la cheville ont coûté la vie à plus d'un héros légendaire, autrement censé invulnérable.

L'étain, écrit Pline (34,57), avait une technique toute simple: la réduction par calcination dans le four; on lavait le sable, noir, trouvé à fleur de terre, et on calcinait le dépôt dans un fourneau avec du charbon.

Ezéchiel XXVII,12 évoque les achats tyriens de ce métal provenant de Tarsis, c'est-à-dire l'Espagne qui le recevait de l'Angleterre (ou de la Lusitanie, ou d'ailleurs: cf. Strabon III,2,9; Diodore V,38; Pline 34,156 et 4,112).

Les protagonistes de la métallurgie du fer étaient les Cyclopes, les Noropes, les Chalybes.

Comme il s'agit d'une technique du feu, c'est bien ça que veut dire *fer*: cf. angl. fire, all. Feuer, fr. foyer, grec πυρ, Pharos ainsi que la pyrite et le dieu Hy-périon qui est le Feu astral.

Midacrite et le roi Midas de Phrygie s'intéressaient au plomb.

Partout où il y a trace d'hommes, de Nara, on peut admettre que les Nymphes aient séduit les fils de Dieu et arraché le secret de la fusion détenu par des sorciers de la race d'airain alliés aux guerriers. On peut situer le péché des anges soit autour de la mer Noire, soit au Népal, au sein des Newars, ou au-delà du Gange, en pays khmer et encore et encore. Le choix est vaste. Mes propres critères, étant entendu que le

foyer de l'invention est unique, me portent à insérer Gén.6,1-4 dans la tradition persane à cause des nymphes Apsaras (= les parsies). D'un côté, l'importance du dieu Agni explique la religion du feu en Iran; de l'autre, le panthéon des divinités iraniennes (Ahura Mazda, esprits-saints, intermédiaires) n'a pas empêché au feu d'être le seul objet du culte; les parsis en particulier sont connus comme adorateurs du feu: les célébrants portent un voile devant la bouche pour ne pas souiller la flamme de leurs souffles; il leur incombe l'entretien d'une flamme perpétuelle, comme faisaient aussi les adeptes d'Héphaïstos, les Vestales. En Inde védique, ces prêtres sacrificateurs étaient les Brahmanes. Dieux à forme humaine, ils exerçaient un véritable monopole sur l'interprétation des textes sacrés. Brahma, ignoré par les Véda et les brahmanas, n'apparaît que dans le Védanta, comme un Dieu infini, éternel, insaisissable, sans attaches mythologiques. Le Canon bouddhique le reconnaît comme divinité suprême des Brahmanes. On lui a érigé deux temples seulement: dans l'Orissa et le Rajasthan. Dans le culte, Agni (le feu sacré) tenait une place centrale, mais sans statue ni temples, à moins que ceux-ci étant en charpente de bois n'aient brûlé…

Le premier des dieux védiques, Indra, signifie Iran avec en infixe le déterminatif de divinité, D.

Par ailleurs l'I-ran est le pays des Nara, soit au sein des Indo-Iraniens encore indifférenciés (la séparation se serait accomplie vers 2.800 av. J.C.), soit dans leur patrie historique, en remplaçant les chaînes du Caucase par la chaîne de l'Elburs dominée par le cône éteint du Demavend avec ses six milles mètres; c'est là que l'Homère persan, Firdusi, a situé dans son Livre des Rois l'épopée nationale où les réminiscences bibliques se fondent avec le mythe de Prométhée. Si celui-ci est le Phrom de la mythologie khmère, donc Brahma, ce sont les brahmanes qui ont *vendu la mêche* aux hommes, aux iraniens.

Une fois localisé le foyer, on suivra à partir de là la diaspora métallurgique avec quête de nouveaux potentiels exploitables (Caucase, Balcans, Erzgebirge… Iles Cassitérides pour l'étain). On maîtrisait la technique grâce au secret du feu, qu'un ange déchu a volé au chef-forgeron et transmis aux hommes: Azazel ou Prométhée. Même le châtiment réservé à Prométhée: l'exposition aux carnassiers, est une coutume typiquement parsie, étrangère aux usages caucasiens.

Non seulement l'Iran est l'*iron*, l'*airain* ou les Nara, mais aussi sa capitale actuelle: Te-h-eran sur l'Elburs signifie la même chose, à part

une hache en infixe. Cette arme était si prestigieuse que plusieurs villes en portaient le nom: v. à cet égard le IV^e chapitre du Berceau des Phéniciens (Byblos).

La présence des Parsies est une condition suffisante, voire nécessaire pour corriger la faiblesse d'une thèse privilégiant la racine n-*r* au détriment des autres (telles lat. homo-hominis, all. Mensch, …). Des Parsies qui sont les filles des Nara — cela ne pouvait pas mieux tomber et ne pouvait s'avérer qu'au sein de l'Iran. Cette racine en outre est celle du «noir».

Comme j'ai suggéré à la page 149 de l'Alphabet Magique (parsu = com-parse), les Parsies sont des mimes ou des danseuses (devadasi de Shiva, c'est-à-dire prostituées sacrées).

Voici maintenant un résumé de l'histoire des contacts indo-perses. Sous Darios, la dynastie achéménide s'étend jusqu'en Thrace, ayant franchi les Détroits; à l'est elle s'approche des portes de l'Inde et de la Chine. Hérodote (III^e livre) dit que les Indiens payaient tribut à Darios en poudre d'or.

Mais cette époque (500 av. J.C.) n'est pas assez légendaire pour qu'on puisse en faire le cadre du péché des anges. La cohabitation indo-iranienne doit remonter à quelques millénaires en sus. Que dit Hésiode (Trav. et jours)? Les héros sont ceux de la IV^e génération, donc celle du bronze.

Il vaut la peine de souligner combien les envahisseurs de l'Inde, notamment les Mongols, subissaient la fascination de la culture iranienne. Les conquérants issus des steppes de l'Asie centrale assimilaient, dès avant la pénétration du subcontinent, les formes d'expression esthétiques admirées chez les populations iraniennes: lettrés, architectes, philosophes étaient protégés par les souverains, qui choisissaient souvent leurs épouses dans la haute société persane, e.a. Moumtaz, la femme très aimée de Shah Jahan et dont le mausolée était empreint lui-aussi de persianité. Avant Akbar, le persan était la langue de cour; Akbar, descendant de Tamerlan et de mère persane, a introduit l'hindoustani, mélange d'ourdou et de persan, dans un souci d'amalgame. Se voulant réformateur religieux, Akbar est celui qui a décrété que les muezzins devaient saluer l'apparition du soleil au cri de «Allah ou akbar» à comprendre comme *Allah est grand*, mais aussi *Akbar est dieu*.

La mention à la page 10 des Népalis et de reliquats jaunes margi-
nalisés en Europe septentrionale ne va pas sans poser la question d'une
participation des Mongols à la métallurgie. Ce qui reste de ce peuple
jadis très puissant et conquérant des trois quarts de l'Asie ou de la
moitié du monde connu alors est aujourd'hui converti au lamaïsme, un
bouddhisme qui fait bon ménage avec les croyances chamaniques
d'esprits et d'envoyés de Dieu, fussent-ils zoomorphes comme dans
le mythe de la naissance de Gengis Khan, qui aurait eu pour père le
Loup (épithète de Wotan d'ailleurs, comme on lit dans l'Anneau de
Nibelung, «les Walkyries»). Le nomadisme des Mongols les place
plutôt comme des intermédiaires, à la façon des Phéniciens engagés
dans le commerce des métaux. Mais d'après nos traditions, dont la
Kabbale, ils sont les gardiens des richesses souterraines, en tant que
gnomes = Mong-ols, qui rejoignent les *Zwerge* de la Sverige, les
Varègues, les No-rveg-. Le rôle de ce «no», du «z» ou «s» serait de
marquer le pluriel en préfixe du radical, qui est celui des filles des
hommes, lat. virgo; et «verg-ogne» dans les langues néo-latines
désigne le péché des anges.

Une fois liquidés les *Zwerge*, ou après les avoir chassés plus au
nord, les nouveaux occupants de Suède et Norvège (Varègues,
Vikings, Rus, etc.) n'ont ni changé le nom des pays conquis, ni refusé
qu'on les appelle en conséquence.

Les gnomes suisses se concentrent à Zürich, it. Zurigo; l'*Umlaut* per-
met d'écrire *Zverig*. Chez les Slaves on repère un dieu nain: Svarog,
dieu du feu. Si, à Carthage, les Magon étaient des gnomes, leur stirpe
est celle des Nibelungen et d'Hannibal. Pygmalion roi de Tyr était un
pygmée, issu d'un peuple mythique de gnomes à localiser près des
sources du Nil.

L'autre vague jaune, devenue au fil des siècles et millénaires une
véritable déferlante, est celle de la Chine, fortement influencée par les
anges, du moins linguistiquement, ce qu'on apprécie à la fréquence de
l'unité phonétique *ng*, qui au Japon devient le bisyllabe *naga* à cause
d'une écriture basée sur un syllabaire. Il y a d'ailleurs un peuple de
Naga, donc d'anges classés paléo-mongols, dans l'Assam oriental.

Si le port de *los angeles* en Californie ait été fondé par les anges
de Chine ou ceux de nos contrées, reste à établir: des anges qui
seraient jaunes à l'Est, blancs et blonds à l'Ouest, tandis que *los
angeles* installés en Amérique auront été comme les Indios… C'est
ce qu'on constate aussi dans le cas des Annamites, viet-namiens à
peau jaune, qui ont trouvé une place dans la classification égyptienne

de l'humanité sous le nom de Namou (jaunes à nez aquilin, précise H.-V. Vallois «les races humaines» (Paris, P.U.F. — Que sais-je? n. 146, 1970), alors qu'en Occident, les Ger-manes ou russe Nem-zi sont blancs et blonds. Et il y a un fleuve Main en Allemagne, Land Hesse (= Asie), tout comme il y a un confluent du Mécong, Nam-hu, au Viet-nam. Symbiose onomastique.

La tradition littéraire refute les légendes d'un passé fabuleux qui comblerait un hiatus de plusieurs centaines de milliers d'années — autant aurait duré l'évolution de la culture chinoise. Plus objective-ment, après le Déluge en version chinoise (saura-t-on jamais où s'est produit ce cataclysme?), tout commence au IIIe Millénaire av. J.C. avec la dynastie mythique des H(s)ia (qui aurait déjà connu le bronze), suivie par une autre dynastie, archéologiquement documentée, celle des Shang ou Yin (1500-1000 av. J.C.) à laquelle la tradition attribue la plupart des inventions (à partager avec les Hsia?): le bronze, la céra-mique, l'écriture (qui remonterait à l'an 2852, introduite par Fou-hi), le calendrier, dû à Houang-ti (le souverain jaune qui — relate l'his-torien chinois Sima Qian vécu vers 100 av. J.C. — savait utiliser le feu pour fabriquer les armes), le commerce avec des monnaies-coquillages, le ver à soie etc. Si les Chinois ont inventé la métallur-gie du cuivre et du bronze, où qu'ils se soient trouvés, avant les Perses et autres Aryens, ils doivent en fournir les preuves par leurs mythes à confronter avec les nôtres, et des objets trouvés en cours de fouilles dont on saura établir l'âge avec précision.

Pour se procurer l'étain, de riches gisements attendaient d'être exploités en Malaysie qui paraît avoir été habitée 5 mille ans av. J.C. Premier producteur mondial d'étain, cet Etat possède des mines de cassitérite dont l'exploitation remonte à des temps très anciens.

Si la Malaysie a été baptisée ainsi par jumelage avec l'Himalaya (la chaîne inaccessible idéalisée dans la tradition hindoue comme siège des dieux), c'est d'un maillon qu'il s'agit, et non d'un berceau. Hi-ma-laya veut dire en même temps «les cochons», it. maiale (totem), et «les lamas», moines tibétains évolués en f-lamines, officiants du culte de la flamme. La langue à rattacher est le *malayalam* parlé dans le Kérala et classé dravidien.

Une fois franchie la mer de Java, la quête des minéraux continuait d'île en île. Même si Java n'avait pas de sommets du même ordre de l'Himalaya, elle offrait à la vue un site volcanique grandiose; ainsi Borobudur, avec ses dix étages pourtournants taillés dans la pierre

volcanique, s'élevait sur une colline à la confluence de deux rivières, qui rappellent la Mère-Inde et ses deux fleuves nourriciers. L'ouvrage est donc un hymne à la puissance orogénique, mais la religion officielle étant le bouddhisme, le syncrétisme a encore une fois joué par l'illustration de la vie de Bouddha et du Karmavibharga, son enseignement sur les actes et leurs conséquences.

> Si à Stonehenge on s'est contenté de reproduire un site volcanique, nombreux par ailleurs sont les endroits où le sanctuaire a été élevé près des cratères, comme Borobudur, ou comme le Phanom Rung perché au sommet d'un volcan éteint au milieu du plateau de Khorat; ce monument, qui date de l'époque d'Angkor, est l'un des mieux préservés de Thaïlande. A l'origine, toutefois, le temple, de style khmer, avait été consacré à Shiva, comme résidence secondaire après l'Himalaya; son épouse d'ailleurs s'appelait aussi Annapurna, Nandadèvi etc., des noms de sommets himalaïens.

Les tribus qui n'ont pas accepté le joug du travail pénible dans les mines ont préféré s'exiler, par mer ou en fuyant par le nord pour traverser le Détroit de Bering et s'établir sur le Nouveau Monde. Un mythe fort répandu dans l'Amérique précolombienne révèle la croyance des indigènes en la divinité de l'homme blanc, héros civilisateur chevelu et barbu. A témoin de leurs liens asiatiques, les Incas, ou l'Inka, rappellent le Khan — mais à en juger d'un portrait à l'huile d'époque coloniale de Tupac Amaru Ier, le mongolisme ne singularise pas la physionomie incaïque. Les Andes rappellent l'Inde (ou les Danois), et le Machu Picchu s'est irrésistiblement prêté à faire de pendant à la montagne sacrée de Shiva, le Mont Mérou. Les caravanes des lamas remplacent celles des chameaux; la capitale (et Fleuve) Lima, évoque les lamasseries tibétaines.

L'Empire Inca: un nom indo-européen très répandu, Maier ou Mayer en Germanie, les *Ramaya* en Inde et des souverains Rama plus à l'est, a atteint l'Amérique méridionale sous le nom de *Aymaras*, dont un clan, les Quichuas, s'installa dans la région de Cuzco et conquit un vaste espace autour.

Leur société était divisée en classes: une caste de prêtres, une des guerriers, des artisans, des agriculteurs etc.; au sommet, l'Inka assurait la cohésion.

Puisqu'ils vénéraient un dieu de l'orage — dans des chapelles, à défaut de temples, réservés au Dieu Soleil ou à la Mère Lune —, on déduit qu'ils ont vécu, dans leur berceau, la conjoncture métallurgique; mais à leur actif on peut énumérer seulement l'orfèvrerie

(martelage, alliage avec le cuivre ou l'argent); l'or est le seul métal qu'ils ont travaillé pour des bijoux, flacons et figurines. La technique de la fonte «à cire perdue» était également connue. Ce qu'ils ont raté, c'est le bronze et donc la roue.

Dans l'ensemble, on peut dire que leur humanité est celle de l'âge d'or hésiodien, le plus heureux, qui n'a pas connu les guerres et l'esclavage. Toutefois il existait chez eux des réquisitions pour la main-d'œuvre nécessaire aux mines et à l'armée.

Le lexique incaïque comprend le terme *runa* en composition, pour désigner les hommes, les géants, les agriculteurs, les guerriers. Des cataclysmes auraient précédé l'âge moderne; Manco Capac est le héros mythique qui aurait régénéré l'humanité.

En revenant aux Shang/Yin, les rois de cette dynastie portaient le titre de Wang (comme à Mycènes — wanak). Le Wang est un des signes les plus anciens de l'alphabet chinois. Leur dieu, le Seigneur siégeait dans la Grand'Ourse — ou plutôt le Dragon, honni par les Chrétiens. Le verger, future ville coupée en 4 par une croix ou Tau phénicien, est tout autant chinois (Tien) qu'européen (angl. town, néerl. tuin, jardin), où T représente le carrefour cardo-decumanus et *n* la pierre).

La société était échelonnée sur quatre classes dominées par l'Empereur:
— les aristocrates, qui habitent dans les villes;
— les fonctionnaires (parallélisme avec Mycènes);
— les ouvriers: maçons, potiers, tisserands de soie, les fondeurs du bronze considérés des sorciers (on a trouvé des vases rituels exécutés à «cire perdue» ou «argile perdue» surtout dans la capitale de l'époque: Ngan-Yang dans la boucle du Fleuve Jaune). L'âge du bronze chinois est déjà beaucoup plus avancé que dans l'Occident européen.
— les ouvriers agricoles, personnel domestique.

C'est à peu près le même principe de tri- ou quadripartition appliqué en Inde et dans le monde classique.

Venus du Nord-Ouest, les Chou détruisent cette civilisation en l'an 1050. Ils prétendent gouverner sur délégation du Ciel, T'ien, dont le souverain est le fils (T'ien Tseu). Ses vassaux gèrent leurs terres, mais

sont prêts à soutenir avec les armes le Fils du Ciel en cas de guerre contre les Barbares.

La Chine a été unifiée par les T-sin ou T-chin (= la Chienne) entre 221 et 207 av. J.C.; pour contenir les Huns, ils érigent la célèbre Muraille.

Le premier Empereur est Qin, qui a voulu être inhumé avec une armée de fantassins et chevaux en terre-cuite, destinée à le soutenir dans l'au-delà.

Ils sont suivis par les Hans cultivateurs de riz, mais aussi ouverts aux échanges avec les régions occidentales (Iran, Turkestan).

La tradition souligne aussi l'antagonisme qui divise les Célestes et les Nomades (anagramme de Démons), ou Chinois et Barbares. Etre nomade n'est pas un péjoratif: ce genre de vie, loin de lier à un sol ou à une mine, permet de séjourner où l'on veut, revenir et répartir. Marco Polo nous montre Koubilaï toujours prêt à partir à la chasse, s'absentant des mois de sa capitale Canbalouc (Pékin). Ce fossé tout autant culturel que linguistique séparait la civilisation sédentaire des Hans et celle migrante et déferlante des peuples de la steppe, les Huns.

L'invasion mongole est venue beaucoup plus tard, d'abord avec Gengis Khan vers 1239, puis avec son petit-fils Koubilaï vers 1276: la Chine succombe toute entière à cette seconde épopée.

La nouvelle dynastie se donne le nom de Yuan et installe sa capitale à Pékin. On peut à la rigueur opposer les Yuan aux H(s)ia et y voir un souvenir des Vanes et Ases germano-scandinaves. Une fois unifiés, les nomades s'urbanisent et adoptent les us du pays conquis. Le bleu de cobalt est utilisé pour la première fois et donne à la céramique un éclat inégalé jusque là. De là vient que pour désigner le bleu, les russes disent *siny* (Chine).

Les Mongols étaient des cavaliers, d'où la prédilection de la peinture pour les sujets équestres. Koubilaï (Che-Tsou), tout comme la capitale Cambalu-c et le lac Baïcal, signifie *caballus*, ce qui prouve que les Mongols, ou du moins leur chefferie, parlaient la langue de l'élite indo-européenne. Si par contre cette terminologie ramène au

noir, angl. *black*, cela ne change rien sur ce point précis. (J'observe que près du Baïcal vivent les Bouriates = bruns foncé, cf. russe bury).

Mais en 1368 les Mongols Yuan sont rejetés au-delà de la Grande Muraille; pendant quatre siècles, les Ming (n'est-ce pas encore des Mongols?) entretiennent une ère de richesse et de faste. Leur Empereur Yang-lo (angel, los angeles) couvre Pékin de palais, terrasses, jardins, et fait bâtir quelques édifices de la Cité interdite, résidence de l'Empereur «Fils du Ciel». Le Temple du Ciel ne s'élèvera qu'au XVIIᵉ-XVIIIᵉ siècle, sous la dynastie Ts'ing.

Même si des contacts ou des rapports de force (luttes, asservissements) avec la race jaune ne sont presque pas évoqués par les sources écrites ou sculptées, leur existence est abondamment prouvée par l'idéal esthétique enseigné dans les écoles de dessin, peinture, fresques et gravure des monnaies et médailles de l'antiquité jusqu'à l'an 227 de note ère sous Artaban. Les personnes et les dieux effigiés tenaient à montrer, par le profil, qu'ils n'étaient pas des «visages plats». On faisait grand cas de cette différence, même si on ne la trouve guère soulignée chez les auteurs[3].

C'est dans ce même esprit qu'on dit de quelqu'un qu'il a, ou n'a pas, le profil pour une certaine charge à pourvoir (et pas la face).

P.M. Les peintures rupestres du Tassili (époque du non-désert) me laissent rêveuse: ce souci du profil à tout prix, quelle que soit la position du corps, n'est-il pas anachronique?, ne singe-t-il pas, avec des millénaires d'avance, les peintures égyptiennes par exemple?
Nous voyons ici des nègres et des négresses allurées qui — à ce qu'il paraît — tiennent à montrer qu'ils/elles ne sont pas des «longs nez». Est-ce défendable?, je demande aux préhistoriens, qui cependant ne prendront pas le risque de s'exprimer. Alors laissons le soupçon rôder entre les filets et les auvents...

* * *

On trouvera d'autres considérations similaires dans le dossier des Indo-Européens à paraître le moment voulu. En particulier, d'une seule réflexion très simple découle qu'on peut parler sans hésitation de races

[3] Hérodote, IV,23 écrit au sujet des Argipéens (avec lesquels les marchands scythes s'entretenaient par le truchement de sept interprètes) qu'ils étaient chauves, au nez plat et au menton en galoche.

compartimentées ayant en commun le facteur humain, sans quoi elles ne seraient pas interfécondes. C'est une évidence qui a sa raison supérieure dans le principe de complémentarité. Créer une race seule dans laquelle se fonderaient toutes les virtualités aurait été certes pratique, mais les résultats moins performants que ceux qu'on peut escompter des différents dosages dans la palette.

La polygénie signifie qu'on ne descend pas du singe, et tant pis si cela mène au racisme; la découverte de l'AIDS chez les singes est valorisée comme preuve qu'on est parents. Mais si nous étions de la même souche, on devrait pouvoir se croiser.

Toutefois même la théorie de l'évolution des espèces qui met au bas de l'échelle une forme ancestrale commune (pour Anaximandre de Milet, le poisson était le père de la vie animale; depuis Darwin, l'homme descend des singes et tant pis pour la Bible) ne suffit pas à écraser dans l'œuf le besoin inné de se croire mieux nanti que d'autres. Voici comment:

Notre état actuel, avait-on remarqué, n'est que la dernière des étapes que franchit un être vivant au cours de son développement individuel pour passer de l'état de germe à celui de l'adulte, ce qui s'exprime par «l'ontogenèse récapitule la phylogenèse». A partir de cet axiome, le Dr. John Langdon Hyden Down, qui a vécu dans un siècle d'intense colonisation, a publié en 1866 des *Observations sur une classification ethnique des idiots»* où il expliquait le mongolisme comme un accident de parcours d'un embryon qui s'arrête au palier du mongol dans une échelle allant du noir — race inférieure — au blanc — race supérieure dont l'aryenne est le sommet et la nation allemande le peuple élu (Fichte).
Entre-temps on a établi que cette anomalie trisomique est une question de chromosomes.

Je vous donne donc rendez-vous à mon prochain et dernier livre: «Dossier des Indo-Européens» pour vous entretenir sur l'inégalité des races, c'est-à-dire sur leur indépendance originelle.

Séthi I^{er}, Abydos

*Prisonnier asiatique. Canne de Tou-
tânkhamon trouvée dans sa tombe,
Musée du Caire*

*Tétradrachme de
Lysimaque
roi de Thrace*

GUERRIERS ACHÉENS

*Tétradrachme
d'Antimaque
roi de Bactriane*

Elisabeth II

*Tétradrachme de
Séleueus
roi de Syrie*

PRINTED ON PERMANENT PAPER • IMPRIME SUR PAPIER PERMANENT • GEDRUKT OP DUURZAAM PAPIER - ISO 9706

N.V. PEETERS S.A., WAROTSTRAAT 50, B-3020 HERENT